SONORA

MAGIC MARKET/MEXICO CITY
EL MERCADO DE LA MAGÍA/CIUDAD DE MÉXICO

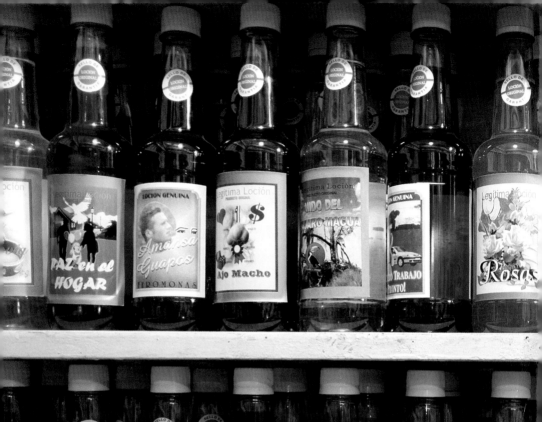
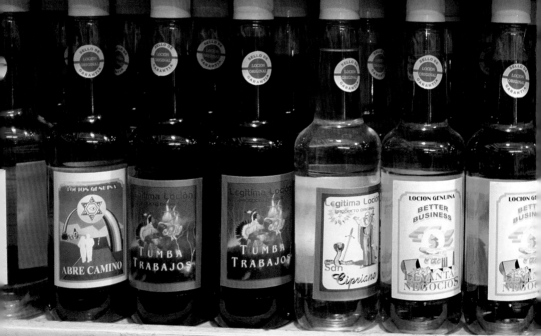

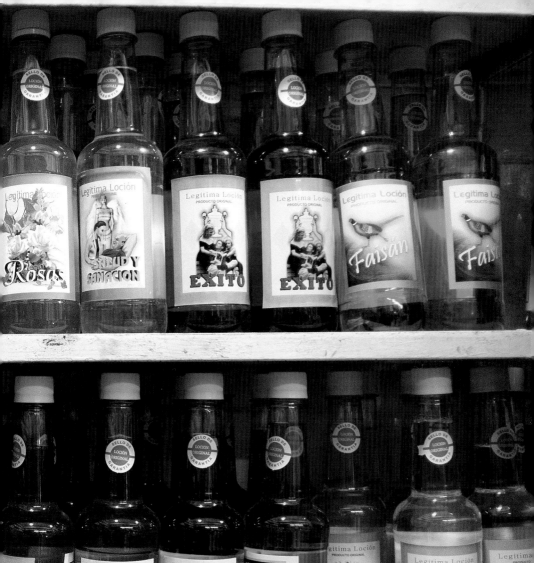
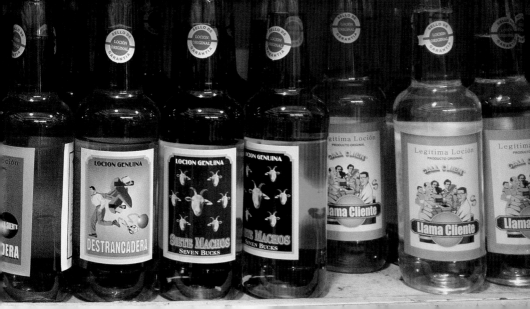

© Kurt Hollander / kurt.hollander@gmail.com

Photographs
© Adam Wiseman / www.adamphotogallery.com

Graphic Design
Rocío Mireles, Cynthia Valdespino / www.mirelesdesign.com

Editorial RM www.editorialrm.com

First Edition / 2008 / Primera edición

US Distribution D.A.P.
 Distributed Art Publishers, Inc.
 155 Sixth Avenue 2nd Floor
 New York NY 10013
 www.artbook.com

Other Countries Books on the move Actar S.L.
 Actar D
 Roca i Batlle 2-4
 08023 Barcelona, Spain
 www.actar-d.com

ISBN Editorial RM S.A. de C.V. 978-968-5208-94-9
ISBN RM Verlag 978-84-936123-4-4

Printed in China

SONORA

MAGIC MARKET/MEXICO CITY
EL MERCADO DE LA MAGÍA/CIUDAD DE MÉXICO

KURT HOLLANDER

PHOTOGRAPHS BY:
ADAM WISEMAN

A MARKET FOR ALL RELIGIONS

Want to dominate that beautiful woman who always gives you the cold shoulder? Afraid your husband is chasing after other women? Need to find a job or rustle up some cash quick? Has someone cursed you with the 'evil eye' or stolen your soul? Stop worrying and head on over to the Sonora Market in downtown Mexico City, where you're sure to find a magical cure for all that ails you.

The Sonora Market is a giant metal structure that has housed hundreds of small locales for over fifty years. On sale along the cramped passageways in one section of the Sonora Market are thousands of colorful plastic toys displayed in large plastic bags or hanging from hooks overhead. These days, most of the toys are made in China, including many of the traditional Mexican toys. In another section of the market, dogs and cats, snakes and scorpions, parrots and turkeys, and hamsters and rats are for sale in small, shit-caked cages, the stink wafting throughout much of the market. Species that are poached from the southern Mexican states of the Yucatan and Chiapas, and as far away as Guatemala and Honduras, are sold under the counter.

Besides pets and toys, people come to the market from all over the city and beyond in search of herbal remedies. Over one thousand tons of dried herbs, bark, leaves and flowers are consumed each year in Mexico, mostly as teas, with one hundred and fifty tons being sold out of the huge burlap sacks stacked along the passageways in the Sonora Market alone. Mexico possesses the largest variety of medicinal plants, second only to China. Traditional healing has been a constant cultural practice in Mexico for thousands of years, and the Sonora Market is the country's main distribution center for all natural remedies.

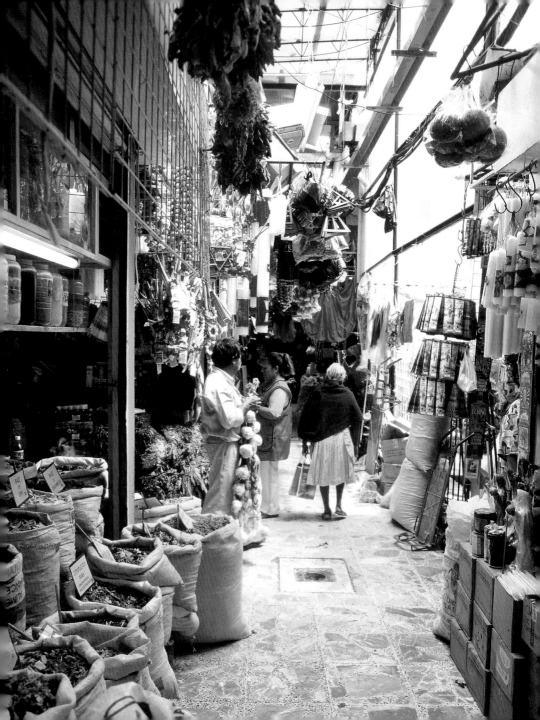

Even more than the natural remedies, though, the Sonora Market is best known for the *brujas* and *brujos* (female and male witches), *chamanes* (shamans) and *santeros* (priests of the African-based *santería*) working within the market. There are around thirty thousand *brujos*, *chamanes* and *santeros* working in all of Mexico today, and the largest concentration practice their craft in the Sonora Market. Working out of stalls, many of them the size of a walk-in closet, these healers perform *limpias* (spiritual cleansings), healing rituals, initiations and predictions. All the materials needed for these and other ritual practices, including plants, birds and other animals (often used in ritual sacrifices) are available within the market.

Unlike traditional indigenous healers from the countryside, the urban spiritual healer isn't supported financially by the community, and thus must make a buck like anyone else. Competition is steep, and these healers incorporate the most popular techniques and talismans from others practices (such as the use of crystals, Buddhas, Navajo dream catchers, and Feng Shui), in an effort to keep up with the latest trends and to be able to attract the greatest clientele possible. Unlike the Catholic Church, which views all other religions and spiritual practices as competition or enemies, no spiritual practice is excluded within the Sonora Market, making this one of the few places in the world where all beliefs peacefully coexist. Within the market exist several Catholic altars (including one with a bloody baby saint whose eyes have been gorged out), and dozens of different crosses, saints and baby Jesus dolls, all sold alongside figures of *santería* and voodoo. Jewish stars, Asian icons, Hindu incense, Egyptian hieroglyphics, Christian crosses, African *orishas* and even La Santa Muerte are given equal opportunity on the stands in the stalls.

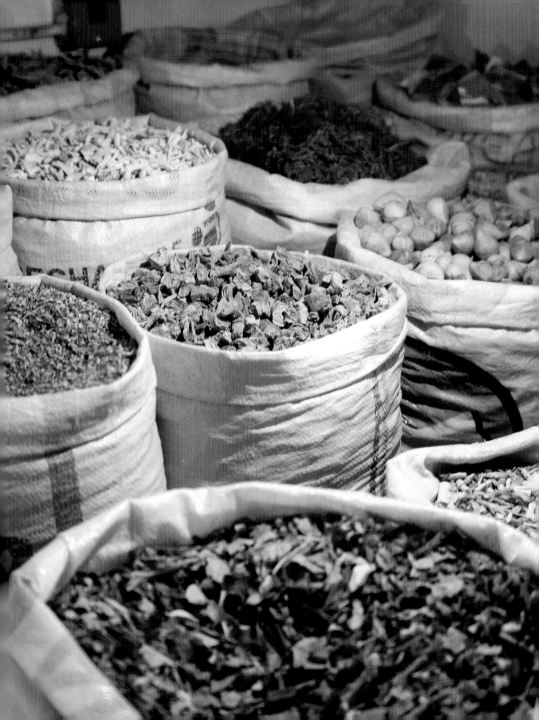

VERY SUPERSTITIOUS

Given that the Aztecs believed the world had already been destroyed four times and that the fifth and final cataclysm (in which all of mankind was to perish by earthquakes) was already on its way, and given the presence of dozens of vengeful gods who were easily angered by humans who failed to feed and worship them sufficiently, as well as the constant threat of floods, hailstorms or droughts that could destroy all crops in the area and lead to widespread hunger, plus the almost daily human sacrifices and executions performed in public, added to the malevolent spells that envious neighbors or lovers often cast upon unsuspecting people, it's not surprising the Aztecs were so superstitious and possessed such a highly developed science of magical practices.

With the Conquest and subsequent colonization, Spaniards introduced into Mexico their own medieval brand of spiritualism and medicine, as well as a whole slew of superstitions and occult practices.

The practice of "*mal de ojo*" (evil eye), commonly associated with indigenous superstitions, might actually originate from early European traditions, although it's most likely a combination of the two cultures. Much Spanish witchcraft and superstition was also a legacy of Arab teachings and practices incorporated during the eight hundred years of the Arab occupation of Spain.

The half million Africans who were forcibly repatriated to Mexico during the three hundred years of the slave trade in the New World, among them many shamans and *santeros*, continue using powders, candles and other ritual magic objects in their religious practices, deeply influencing indigenous and *mestizo* spiritual healing. The

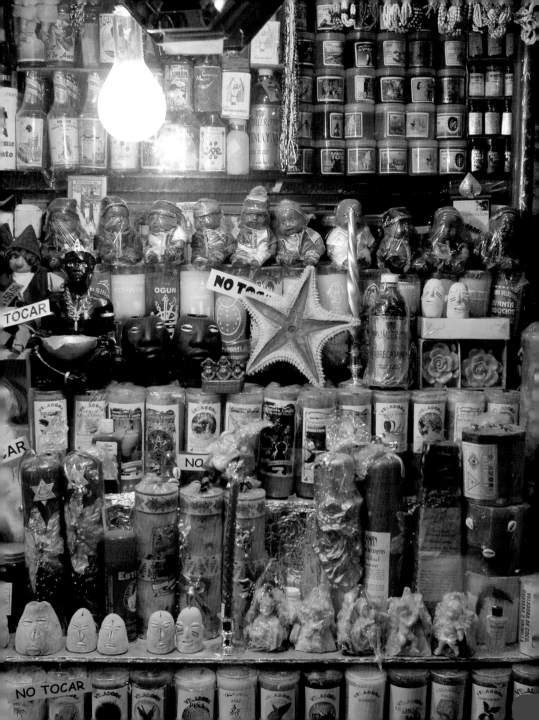

steady flow of Cuban immigrants to Mexico City in the 20th century has kept these *santería* practices alive, and even many practicing Catholics seek out *brujos* and *santeros* to cure what ails them.

Judging by the large number of alternative treatments offered in the Sonora Market, it's obvious that many Mexicans feel they need help they can't obtain anywhere else. In fact, a large percentage of people in Mexico City suffer from symptoms and illnesses that medical doctors don't recognize as legitimate and are unprepared and unwilling to treat, such as frights, evil airs, evil eyes, and nerves. Medical doctors tend to classify these symptoms as hysteric, and blame the victims for inventing these complaints just to gain attention.

People seek out spiritual healers not only to treat their health problems but also to receive advice about the personal problems that tend to be at the root of their illnesses. Problems within one's family or at work affect people's mental and physical health. Emotional problems brought about by conflicts in love, the loss of a spouse, infidelity, marital conflicts, economic and legal difficulties, often lead to physical symptoms such as headaches, vertigo, fatigue, weakness, high or low blood pressure, stomach problems and depression. Instead of dismissing these symptoms as hysteric reactions, which medical doctors tend to do, spiritual healers, *santeros* and *brujos* understand how emotional and social problems affect people's health.

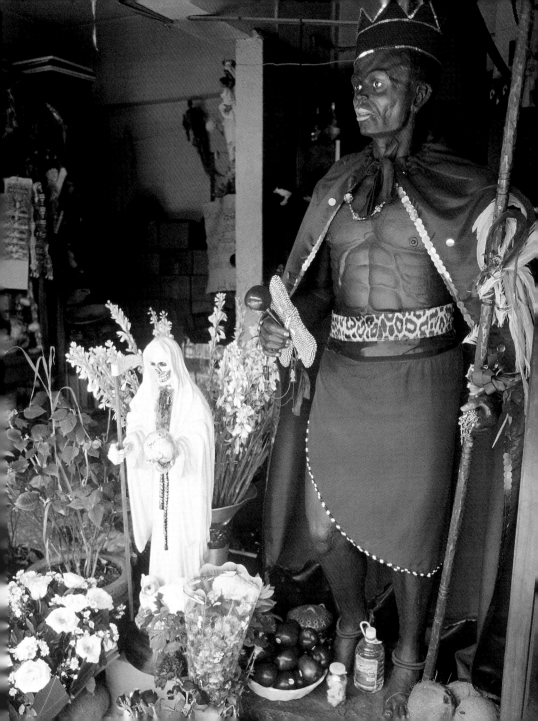

Sexual impotence and premature ejaculation are among the most common problems among men who seek cures in the Sonora market, while problems related to love are more common among women. In the case of men's sexual problems, the healer often deals with the related problems outside of the man's body, that is, the stress and tension that comes from social, financial or spiritual problems. People also often suffer from spiritual problems, such as the loss of a person's soul brought about by hate, grudges, ambition or jealousy, a situation which leads to illness and even death.

Provoked illnesses are caused by the envy, jealousy, or rage of people close to the affected person and can be caused by curses, evil eyes, evil air, and witchcraft. The healer's job is to redirect the evil back onto those who created it. By taking the blame away from the victim and ascribing it to a third party, people feel like they are freed from the responsibility of their situation and thus suffer less.

Spiritual healers in Mexico believe health comes from a balance between the physical, mental and spiritual aspects of a person. A healthy person must be in harmony with their physical and social environment, an ideal which is very difficult to achieve in Mexico City.

Environmental factors within the city include aggressive microorganisms and toxic substances in the air, water and food that cause disease, and traffic and street violence which cause high levels of stress. The economic aspect of life is also an integral part of health, for without money, mental and physical health is impossible. Newly arrived, poor immigrants from the countryside, many from indigenous communities, often have trouble adapting to the rhythm and cultural differences of the big city.

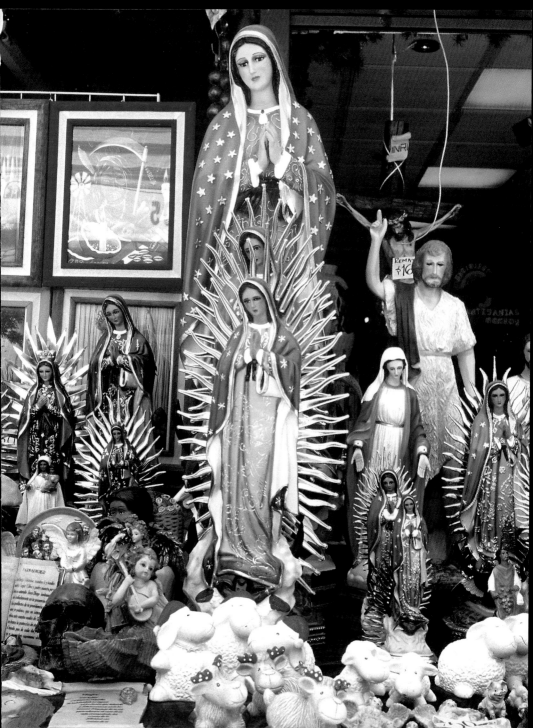

Spiritual healers represent an intermediary between the traditional and the modern, rural and urban, indigenous and European, and they treat cultural shock and problems of adaptation that lead to high levels of stress, tension and fear of one's surroundings, often increased by alcohol and drugs. The non-specific, non-physiologically-based symptoms and illnesses so many people in Mexico complain of are what traditional healers, shamans and *santeros* treat best. These spiritual healers help people gain a sense of control over their illness with cures and rituals that inspire faith and ease anxiety, the major underlying cause of these illnesses.

By undergoing *limpias* (in which a turkey, swan or chicken egg is often rubbed across one's body to siphon off evil spirits) or by using certain powders, sprays, perfumes, candles and soaps, a person feels like they are no longer just a victim of fate or of the evil practices of others, but instead are actively participating in improving their lives and solving their problems.

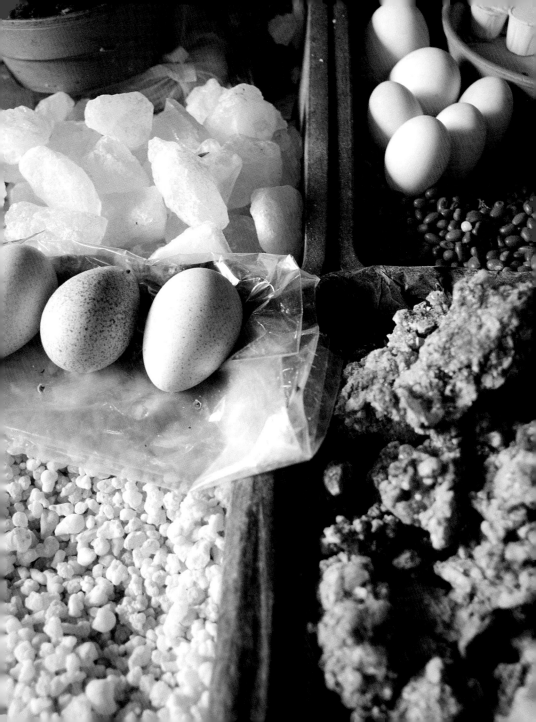

I PUT A SPELL ON YOU

Although few of the neighborhood markets have traditional spiritual healers, almost all have *botánicas*. The *botánicas* in the Sonora Market sell an incredibly wide range of do-it-yourself cures, including powders, sprays, perfumes, candles and soaps, all truly inexpensive forms of spiritual self-medication. The owners of the *botánicas*, many themselves spiritual healers, often mix their own products, although almost all purchase pre-printed packages in which to sell them. Many of the products contain exotic ingredients, such as rattlesnake sperm. As a legal disclaimer, some of the powders state that they contain "special ingredients" and are sold as mere "curiosities." Most of the products sold in the Sonora Market are made in Mexico, but many others are imported from Cuba, Haiti, Venezuela, Miami and even Japan and East Germany (that is, if you believe the label). No other market in Havana, Rio de Janeiro, Johannesburg or Lagos sells so many magical products as the Sonora Market.

Hundreds of thousands of people who are ill, fed up with their bad luck, suffering from spiritual malaise, in need of some sexual healing, or just want to indulge in some good old-fashioned revenge, find help each year with the magic products on sale in the Sonora Market. Although men and women from the lowest classes represent the largest group of consumers of these products, they are by no means the only ones. The culture class, tourists and desperate suburban housewives are also to be seen passing through the market.

Socially marginalized groups are also avid consumers, as there are few other institutions that help them with their particular problems.

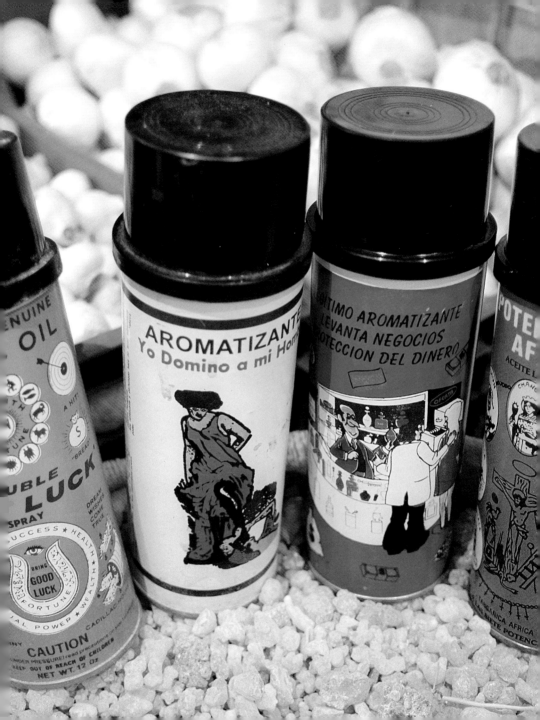

Thus, there are several products designed to keep your gay partner from leaving you or to attract same-sex lovers. Many products offer to help attract clients, although these clients are not so much corporate executives or businessmen but rather the kind who would frequent professional sex workers. The needs of all classes of criminals are also catered to, especially with the long line of products of La Santa Muerte and Jesus Malverde (a bandit killed by the wealthy landowners in 1909 who has become the patron saint to *narcotraficantes* as well as all those who attempt to cross the border illegally).

Sex, love, money and control over others are what the great majority of magic products provide. A soap designed to help business flourish comes with an imitation one hundred peso to be folded into a triangle and placed under one's pillow. The Don Juan of Money instructs people to place three coins into the bag of the powder, sprinkle a little of it onto three bills, or spread some of the powder around their business while they intone: "After I step on this powder, my steps will lead me to money."

One powder entitled You Won't be Able to With Anyone Else instructs women to add this powder to the water with which they wash their lover's private parts before and after sex to gain control over their man's willpower and passion, thus making him physically unable to make love to anyone else. To carry out the instructions for the I Have You Tied Up and Nailed Down powder, a person must put a photograph of the person they want to control on a rag doll, baptize it with holy water, tie the doll up and nail it down, say the prayer of La Santa Muerte, and sprinkle this powder over it on Tuesdays, Saturdays and Sundays along with thirteen drops of perfume.

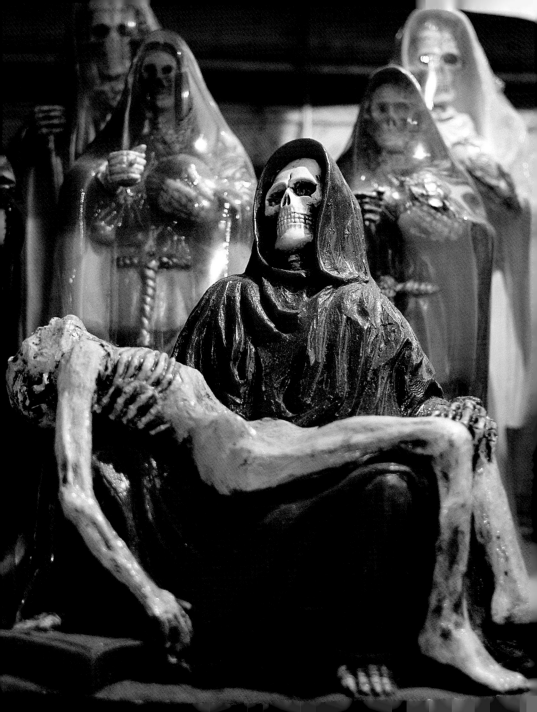

To shut the mouths of gossipy people, one soap comes with the prayer: "Lord, please close the mouths of those people of bad faith who would hurt me with their gossip and envy, and allow my emotional stability to continue." By sprinkling powder on one's hands and neck at night before going to bed, the Hunchback Humiliator will help humiliate others and defeat all enemies. For the Pull-Pull Powder, which "attracts what you desire through Luck and Good Fortune," that is, to obtain a "love-slave," a person must put a straw full of the powder, the name of the person to control written on a piece of paper run through by a needle, a piece of the victim's clothing, a rock covered in cinnamon and a magnet in a glass of red wine.

Whatever your special needs or wants, whatever your particular perversion or pleasure, whether you want to dominate or be dominated, whether you want to screw or screw over, don't worry, there's a special magic product on sale in the Sonora Market in Mexico City designed to make your dreams come true. ∩

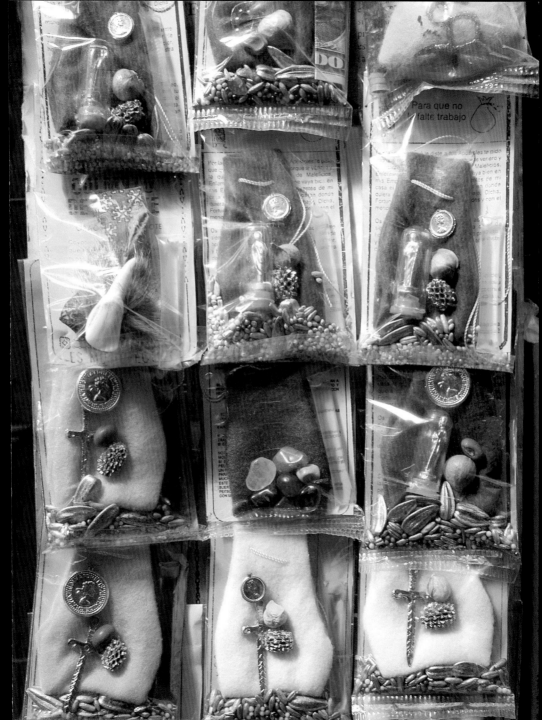

UN MERCADO PARA
TODAS LAS RELIGIONES

¿Quieres conquistar a esa hermosa mujer que nunca te pela? ¿Tu marido anda con otra? ¿Necesitas conseguir chamba o juntar lana rápidamente? ¿Te hicieron mal de ojo o te robaron el alma? Deja de preocuparte y vete al mercado Sonora en el centro de la ciudad de México, donde de seguro encontrarás un remedio mágico para cualquier pesar que te acongoje.

Desde hace más de medio siglo el mercado Sonora da cabida a cientos de pequeños locales dentro de una gigantesca estructura de metal. En los abarrotados pasillos de una sección del mercado se venden miles de juguetes de plástico de vivos colores, que se exhiben en grandes bolsas o colgados de ganchos, la mayoría hechos en China (incluso muchos de los juguetes mexicanos tradicionales). En otra sección del mercado se venden perros y gatos, serpientes y alacranes, pericos y guajolotes, hámsters y ratones en unas jaulas pequeñas y tapizadas de excrementos, con un hedor que se siente en casi todo el mercado. Las especies sustraídas de Chiapas y Yucatán, o de lugares aún más lejanos, como Guatemala y Honduras, se venden bajo el agua.

De todos los rumbos de la ciudad y de muchas otras partes llega al mercado gente que busca no sólo mascotas y juguetes, sino también hierbas medicinales. Anualmente se consumen en México más de mil toneladas de hierbas secas, cortezas de distintos árboles, hojas y flores, para usar sobre todo como infusiones, y de esas mil, ciento cincuenta toneladas salen de los enormes costales de yute apilados a lo largo de los pasillos del mercado Sonora. Después de China, México tiene la mayor variedad de plantas medicinales del mundo. La medicina tradicional se ha practicado constantemente en México desde hace miles de años, y actualmente el mercado Sonora es el principal centro de distribución de todos los remedios naturales.

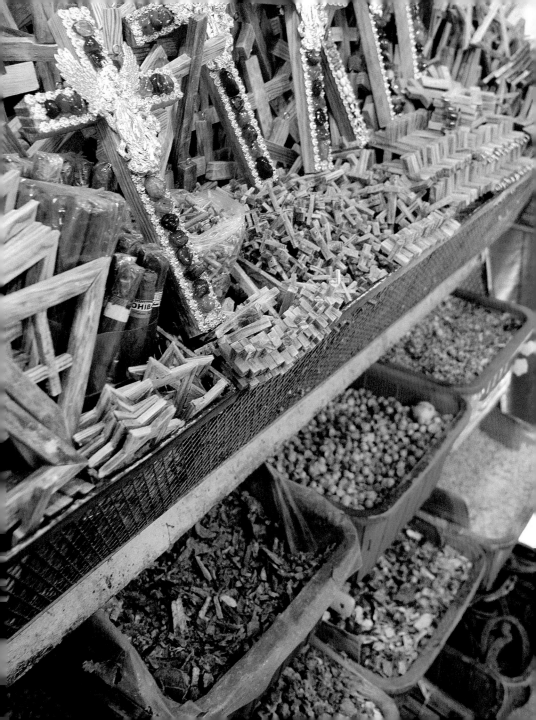

No obstante, el mercado Sonora es menos conocido por sus remedios naturales que por los brujos y brujas, chamanes y santeros que ahí trabajan. Hay actualmente unos treinta mil de ellos en todo el país, y la mayor concentración ejerce el oficio en el mercado Sonora. Afuera de sus locales, que por lo general son del tamaño de un clóset, estos curanderos hacen limpias, ritos de curación, iniciaciones y predicciones. Todo el material necesario para estas y otras prácticas, como plantas y animales (que suelen usarse en sacrificios rituales), se encuentra en el mercado.

A diferencia de los curanderos indígenas tradicionales del medio rural, el curandero espiritual no recibe apoyo económico de la comunidad, por lo que debe ganarse el pan como cualquiera. La competencia es fuerte, y estos curanderos incorporan las técnicas y los talismanes más populares de otras tradiciones (como cristales, budas, atrapasueños navajos y feng shui), actualizandose con las últimas tendencias para poder atraer a todos los clientes que sea posible. Para la Iglesia católica todas las demás religiones y prácticas espirituales son enemigos o competidores; en cambio, en el mercado Sonora no se excluye ninguna práctica espiritual, lo que lo convierte en uno de los pocos lugares del mundo donde conviven pacíficamente todas las creencias. Hay en el mercado varios altares católicos (en uno de ellos hay una santa niña ensangrentada a la que le han sacado los ojos), docenas de cruces diferentes, santos y Niños Dios, al lado de las figurillas de la santería y el vudú. Las estrellas judías, los iconos del Asia, el incienso de la India, los jeroglíficos de Egipto, las cruces cristianas, los orishás africanos y hasta la Santa Muerte gozan de iguales oportunidades en los estantes.

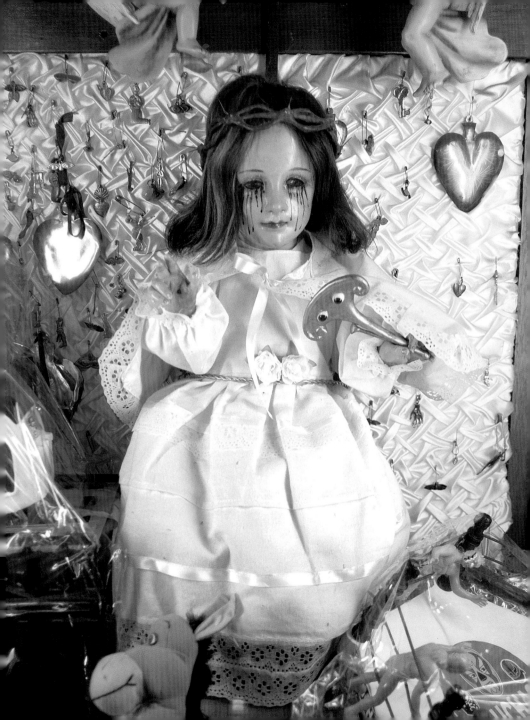

MUY SUPERSTICIOSO

Si tomamos en cuenta que los aztecas creían que el mundo ya había sido destruido cuatro veces y que estaba por venir el quinto y último cataclismo (en el que la humanidad entera habría de perecer a causa de los terremotos); si consideramos a las docenas de dioses vengadores que se enfurecían a la menor falla de los hombres obligados a alimentarlos y venerarlos; si además pensamos en la constante amenaza de inundaciones, heladas o sequías que podían destruir las cosechas y provocar la hambruna general, y si a esto añadimos los sacrificios humanos y las ejecuciones públicas que casi a diario se realizaban, así como los actos de brujería que un vecino envidioso o algún enamorado podía hacer recaer en gente desprevenida, no debería de sorprendernos que los aztecas fueran tan supersticiosos y que tuvieran una ciencia tan desarrollada de los ritos mágicos.

Con la Conquista y la posterior colonización, los españoles introdujeron en México su propia línea medieval de espiritualismo y medicina, así como una gran cantidad de supersticiones y prácticas ocultas.

La práctica del "mal de ojo", tan a menudo relacionada con las supersticiones indígenas, quizá tenga su origen en remotas tradiciones europeas, aunque lo más probable es que sea una combinación de las dos culturas. Además, gran parte de la brujería y de las supersticiones españolas eran una herencia de las enseñanzas y prácticas de los árabes que se incorporaron a la cultura española durante los ochocientos años de ocupación.

Entre el medio millón de africanos que fueron traídos a México durante los trescientos años de esclavitud en el Nuevo Mundo, llegaron muchos chamanes y santeros —cuyos descendientes siguen usando polvos, velas y otros objetos mágicos en sus ejercicios religiosos— que tuvieron una profunda influencia en la medicina espiritual indígena y mestiza. El constante flujo de

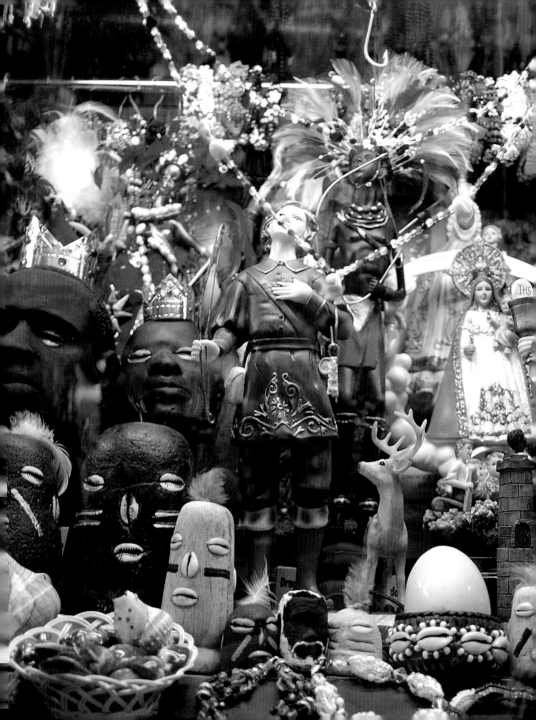

inmigrantes cubanos a la ciudad de México en el siglo XX ha mantenido vivas estas prácticas de la santería, e inclusive muchos católicos practicantes buscan a los brujos y santeros para que pongan remedio a sus males.

A juzgar por el gran número de tratamientos alternativos que se ofrecen en el mercado Sonora, es obvio que muchos mexicanos sienten la necesidad de recibir una ayuda que no consiguen en ninguna otra parte. De hecho, un gran porcentaje de la población de la ciudad de México sufre síntomas y males cuya legitimidad no es reconocida por los médicos, quienes carecen de la preparación o de la voluntad para curarlos; por ejemplo el espanto, el aire, el mal de ojo y los nervios. Los médicos suelen catalogarlos como síntomas de histeria y culpan a las víctimas de inventar estos achaques sólo para llamar la atención.

La gente busca a los curanderos no sólo para tratarse en cuestión de salud, sino también para oír consejos sobre los problemas personales que suelen estar en el origen de la enfermedad. Los conflictos con la familia o en el trabajo afectan la salud mental y física de las personas. Los trastornos emocionales que acarrean los problemas de amor, la pérdida del cónyuge, la infidelidad, las desavenencias matrimoniales, las dificultades económicas y legales, a menudo producen síntomas físicos, como dolores de cabeza, vértigo, fatiga, debilidad, presión arterial alta o baja, problemas estomacales y depresión. En vez de descartar estos síntomas como reacciones histéricas, los curanderos, santeros o brujos entienden que los problemas sociales y emocionales afectan la salud de la gente.

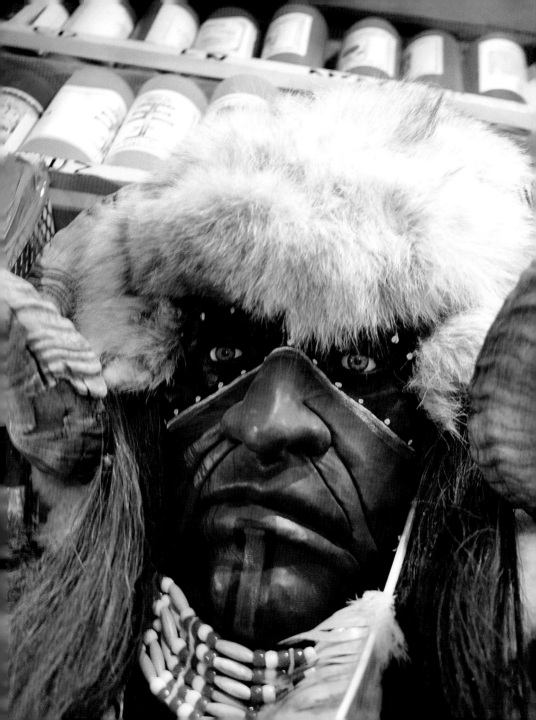

La impotencia sexual y la eyaculación precoz son los problemas más comunes entre los hombres que buscan remedios en el mercado Sonora; mientras que los problemas relacionados con el amor son más comunes entre las mujeres. En el caso de los problemas sexuales, el curandero a menudo trata los problemas exteriores al cuerpo del individuo, esto es, el estrés y la tensión provocados por problemas sociales, financieros o espirituales. También es frecuente que la gente padezca problemas espirituales, como haber perdido el alma por odios, resentimientos, ambición o celos, una situación que provoca muchas enfermedades e incluso puede conducir a la muerte.

Las enfermedades provocadas se deben a la envidia, los celos o la ira de personas cercanas al individuo afectado, y pueden ser causadas por maldiciones, mal de ojo, aires y brujería. Al curandero le toca regresar el mal hacia aquellos que lo infligieron. Al alejar la culpa de la víctima y echársela a un tercero, el curandero logra que la gente se sienta liberada de la responsabilidad de su situación y en consecuencia sufre menos.

Los curanderos espirituales de México creen que la salud procede del equilibrio entre lo físico, lo mental y lo espiritual. Una persona sana debe estar en armonía con su ambiente físico y social, ideal que muy difícilmente se alcanza en la ciudad de México. Entre los factores ambientales de la ciudad se cuentan los microorganismos agresivos y las sustancias tóxicas del aire, el agua y la comida, que son causantes de enfermedades; así como el tránsito y la violencia en la calle, que provocan altos niveles de estrés. El aspecto económico también es parte integral de la salud, pues sin dinero, la salud física y mental es imposible. Cuando

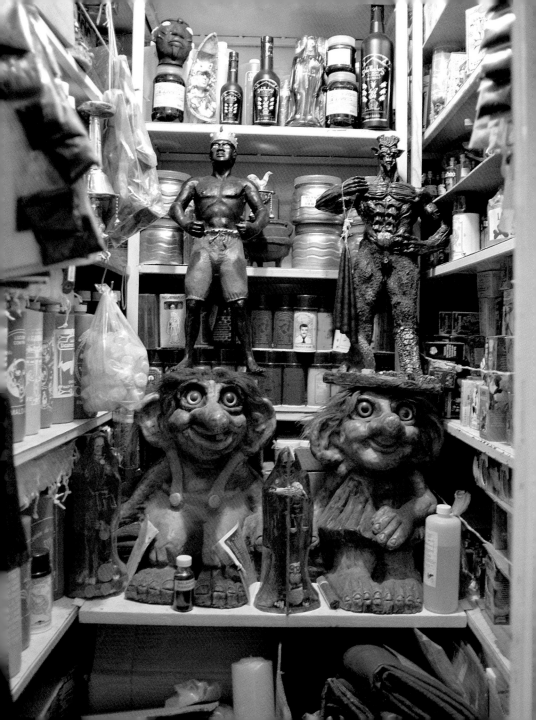

acaban de llegar, los inmigrantes pobres del campo, muchos de ellos procedentes de comunidades indígenas, suelen tener problemas para adaptarse al ritmo y a las diferencias culturales de la gran ciudad.

Los curanderos espirituales representan un intermediario entre lo tradicional y lo moderno, lo rural y lo urbano, lo indígena y lo europeo, y dan tratamiento al choque cultural y a los problemas de adaptación que provocan un alto nivel de estrés, tensión y temor al propio entorno, a menudo agravados por el alcohol y las drogas. Los síntomas y enfermedades ambiguos, carentes de un sustento fisiológico que aquejan a tanta gente de México es lo que mejor atienden los curanderos tradicionales, chamanes y santeros. Estos curanderos espirituales ayudan a la gente a sentir que recuperan el control de sus males con remedios y ritos que les inspiran confianza y alivian la angustia, la principal causa que se encuentra en el fondo de estas enfermedades. Al someterse a una limpia (en la que a menudo se frota un huevo por todo el cuerpo para que absorba los malos espíritus) o al usar ciertos polvos, aerosoles, perfumes, velas y jabones, la persona siente que ya no es sólo una víctima del destino o de las malas prácticas de algún otro, sino que participa activamente para mejorar su vida y resolver sus problemas.

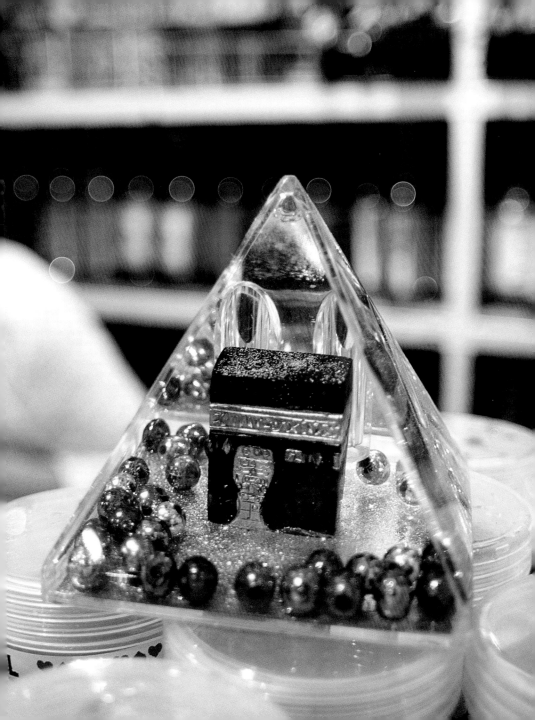

ME HICISTE BRUJERÍA

Aunque pocos de los mercados de barrio tienen curanderos espirituales tradicionales, casi todos tienen botánicas. Las botánicas del mercado Sonora venden una increíble variedad de remedios caseros, como polvos, aerosoles, perfumes, velas y jabones, que son todos formas realmente económicas de automedicación espiritual. Los dueños de las botánicas, muchos de ellos curanderos espirituales, acostumbran mezclar sus propios productos, aunque casi todos compran empaques ya impresos para sacarlos a la venta. Muchos de los productos contienen ingredientes exóticos, como esperma de víbora de cascabel. Para no tener líos legales, en algunos de los polvos se estipula que contienen "ingredientes especiales", y se venden como mera "curiosidad". Casi todos los productos que se venden en el mercado Sonora están hechos en México, pero muchos otros se importan de Cuba, Haití, Venezuela, Miami y hasta de Japón y Alemania Oriental (si ha de confiar uno en lo que dicen las etiquetas). No hay otro mercado en La Habana, en Río de Janeiro, Johannesburgo o Lagos donde se vendan tantos productos mágicos como en el mercado Sonora.

 Año tras año cientos de miles de personas enfermas, hartas de su mala suerte, aquejadas por un malestar espiritual, en busca de un remedio sexual o sencillamente de darse el gusto de una venganza, encuentran ayuda en los productos mágicos que se venden en el mercado Sonora. Aunque los hombres y mujeres de las clases populares representan el mayor grupo de consumido-res de estos productos, de ninguna manera son los únicos. La gente del medio cultural, los turistas y las señoras *nice* también se dejan ver por el mercado.

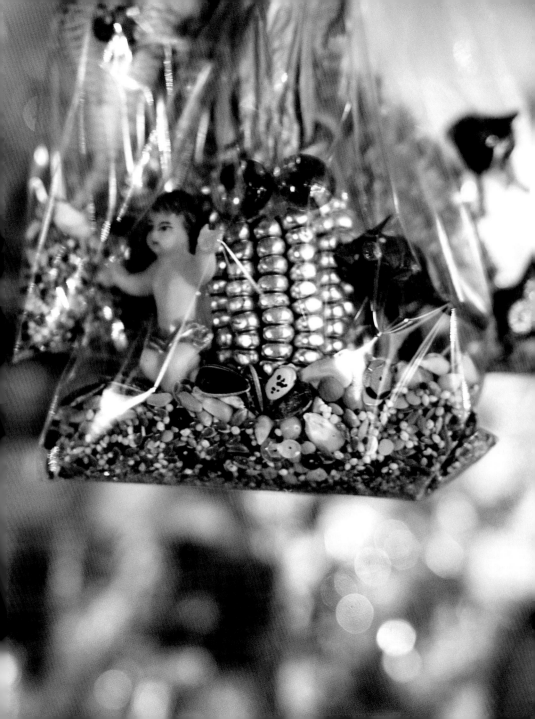

Los grupos socialmente marginados son asimismo ávidos consumidores, pues hay muy pocas instituciones que los ayuden a resolver sus problemas particulares. Hay, por lo tanto, diversos productos concebidos para que tu pareja gay no te abandone, o para atraer a un amante del mismo sexo. Muchos productos ofrecen ayuda para atraer clientes, aunque éstos no sean ejecutivos de grandes compañías ni empresarios, sino más bien gente que solicita la prestación de servicios sexuales. También se atienden las necesidades de todo tipo de delincuentes, especialmente con la larga lista de productos de la Santa Muerte y Jesús Malverde, un bandido condenado a muerte en 1909 que se ha convertido en el santo patrono de los narcotraficantes y de todos aquellos que intentan cruzar la frontera de mojados.

Sexo, dinero, amor y poder sobre otras personas es lo que proporcionan la gran mayoría de estos productos mágicos. Un jabón para que los negocios prosperen viene acompañado por un billete falso de cien pesos, el cual hay que doblar en forma de triángulo y ponerlo debajo de la almohada. Don Juan del Dinero instruye a quien utiliza sus polvos para que coloque tres monedas en el sobre que los contiene, espolvoree una pizca en tres billetes o esparza algo del producto en su negocio mientras canta: "Cuando pise el polvo, mis pasos me llevarán al dinero".

Otros polvos llamados Con Nadie Más Podrás vienen con instrucciones para que las mujeres los mezclen con agua y con ella laven las partes privadas de su amante antes y después del acto amoroso; así podrán controlar la voluntad y la pasión de su hombre, y a éste le será imposible hacer el amor a ninguna otra mujer. Si se siguen las instrucciones de Te Tengo Amarrado y Claveteado, debe

ACEITE ORIGINAL

CONTRA ENVIDIA

ACEITE ORIGINAL
CONTRA DAÑOS

ENFERMEDADES

OIDOS

PESARES

FRACASOS

HECHO EN VENEZUELA

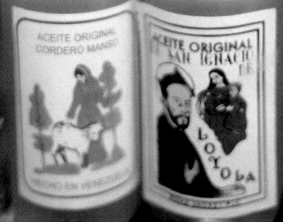

ACEITE ORIGINAL
CORDERO MANSO

ACEITE ORIGINAL
SAN IGNACIO DE

LOYOLA

HECHO EN VENEZUELA

ponerse una foto de la persona a la que se quiere dominar en un muñeco (o muñeca) de trapo, al que hay que bautizar con agua bendita, amarrarlo y clavarlo, decir la oración de la Santa Muerte y ponerle los polvos los martes, sábados y domingos, junto con trece gotas de perfume.

Para acallar los chismes, hay un jabón que viene acompañado por este rezo: "Señor, por favor, calla la boca de esa gente de mala fe que me hace daño con sus chismes y su envidia, y permite que continúe mi estabilidad emocional." Si por las noches, antes de irse a la cama, se aplica uno los polvos indicados en las manos y en la nuca, el Jorobado Humillador ayudará a humillar a otros y a derrotar a cualquier enemigo. En el caso del Polvo Imán, que "atrae lo que deseas mediante la Suerte y la Buena Fortuna", es decir, para conseguirse un "amante esclavo", debe colocarse un popote lleno del polvo, el nombre de la persona a la que se quiere dominar escrito en un pedazo de papel atravesado por una aguja, un trozo de alguna prenda de vestir de la víctima, una piedra recubierta de canela y un imán en un vaso de vino tinto.

Cualesquiera que sean tus necesidades o deseos especiales, tu perversión o tu placer, dominar o que te dominen, o simplemente por joder, no te preocupes: en el mercado Sonora de la ciudad de México hay un producto mágico a la venta, hecho especialmente para que tus sueños se hagan realidad. Ω

Traducción: Rossana Reyes.

Amor y deseo
Love and desire

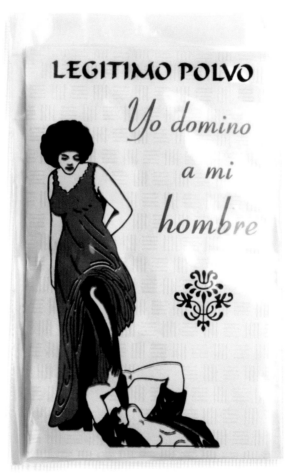

I Dominate My Man Authentic Powder

I Dominate My Man Spray

AROMATIZANTE
Yo Domino a mi Hombre

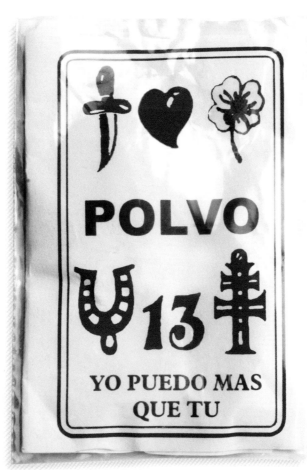

I Can Do More Than You Powder

I Can Do More Than You Authentic Spray

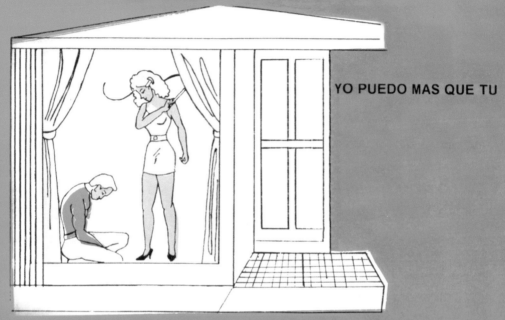

LEGITIMO
AROMATIZANTE

YO PUEDO MAS QUE TU

YO PUEDO MAS QUE TU
MARAVILLOSO SPRAY ESPIRITUAL

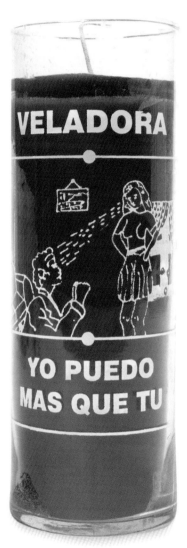

I Can Do More Than You Candle

AROMATIZANTE

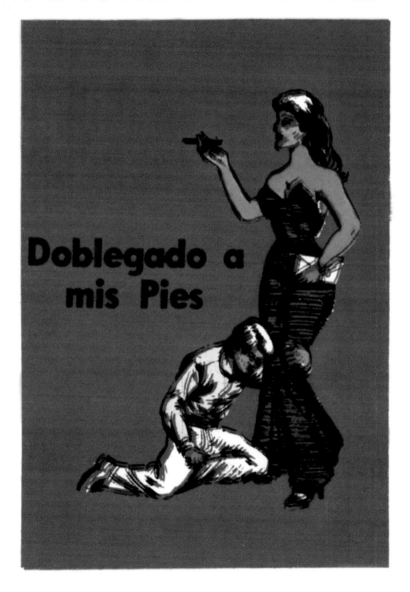

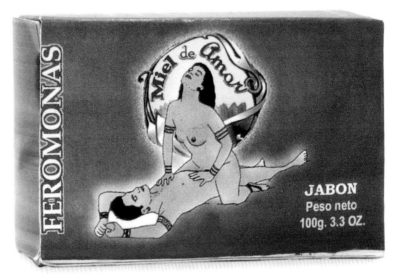

Honey Love Pheromone Soap

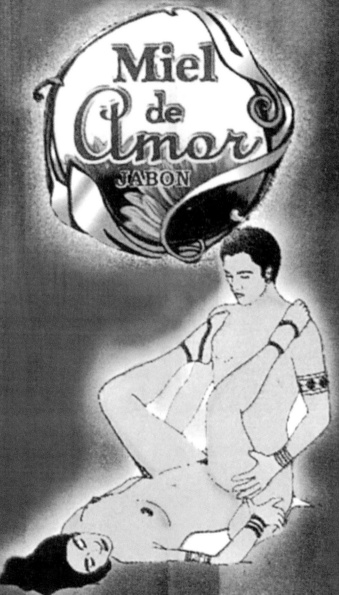

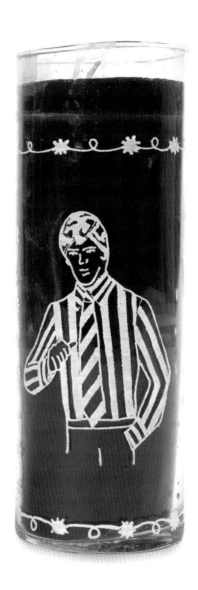

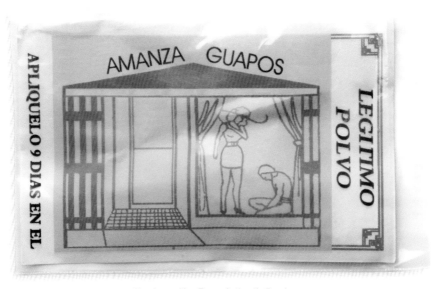

Handsome Man Tamer Authentic Powder

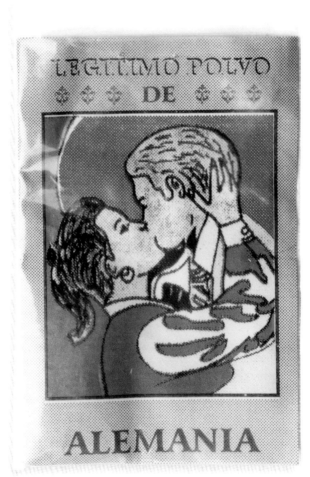

From Germany Authentic Powder

Authentic German Spiritual Spray

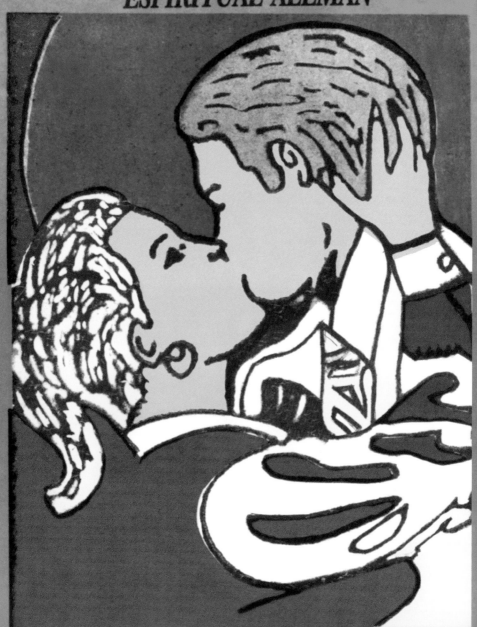

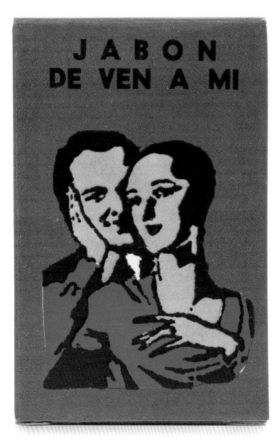

Come To Me Soap

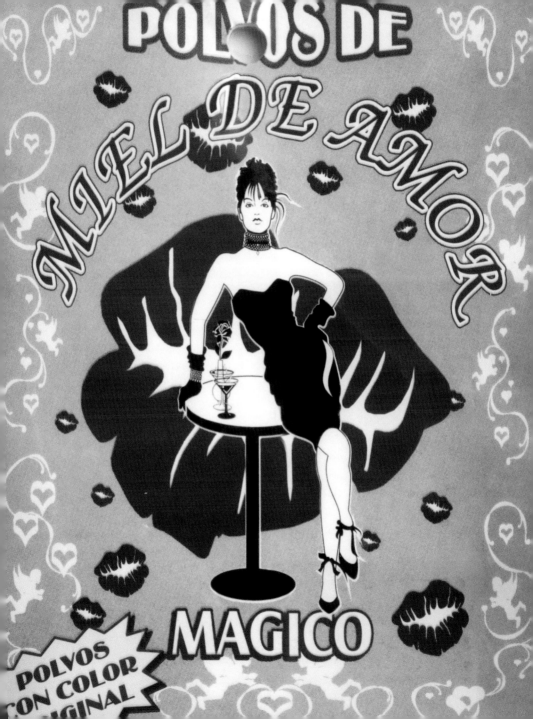

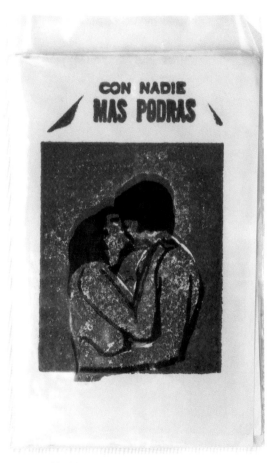

You Won't Be Able To With Anyone Else

Attractive Powders Authentic Spray

AUTÉNTICOS POLVOS

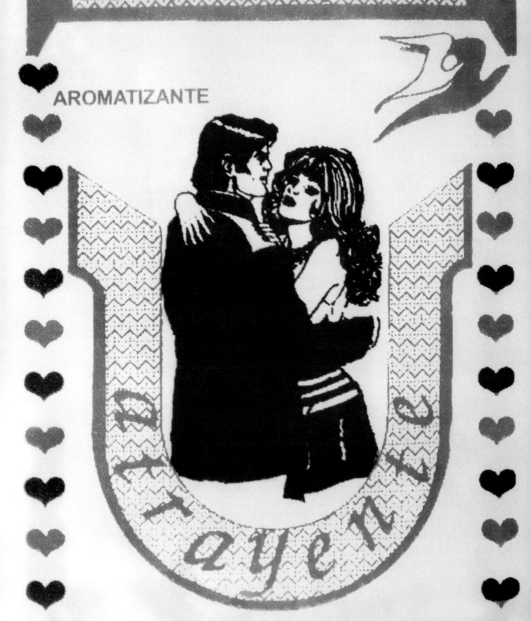

AROMATIZANTE

atrayente

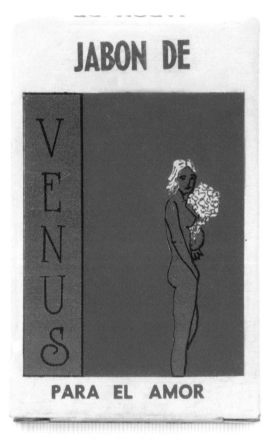

Venus Soap For Love

LEGITIMO

AEROSOL

VENUS

TENER SUERTE EN EL AMOR, PROTEJE SU MATRIMONIO

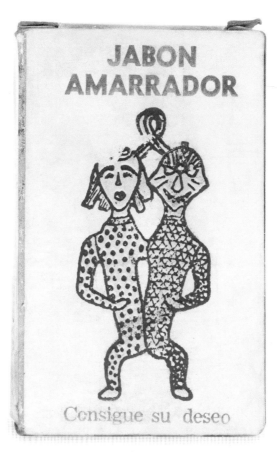

Tied-Down Soap (Get What You Desire)

Authentic Tied-Down Spray

LEGITIMO AROMATIZANTE

AMARRADOR

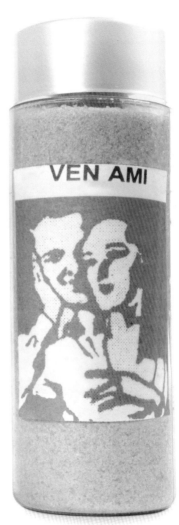

Come To Me

AROMATIZANTE
VEN A MI

Odio y envidia
Hate and envy

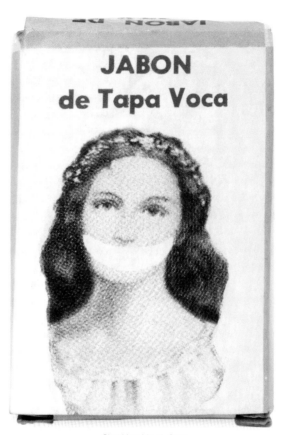

Shut Your Mouth Soap

Authentic Shut Your Mouth Spiritual Spray

LEGITIMO **AEROSOL**
ESPIRITUAL DE
TAPA BOCA

PARA PROBLEMAS POR CHISMES
Y MALAS HABLADURIAS

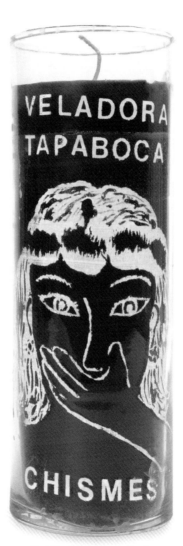

Shut Your Mouth Gossip Candle

Shut Your Mouth Authentic Soap

Seven African Powers Authentic Spiritual Bath oils

Seven African Powers Authentic Oil Spray

7 POTENCIAS AFRICANAS

ACEITE LEGITIMO

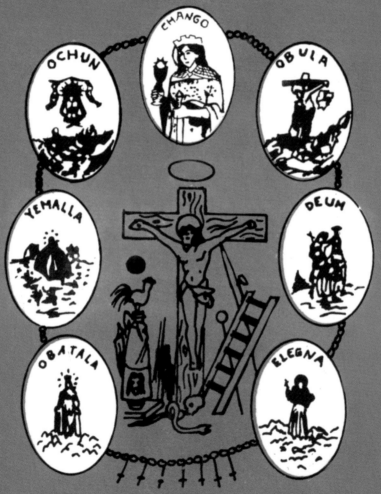

- TANGAÑICA AFRICA

AEROSOL DE LAS SIETE POTENCIAS AFRICANAS

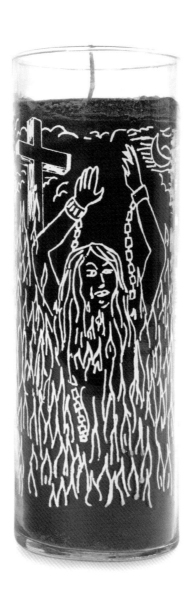

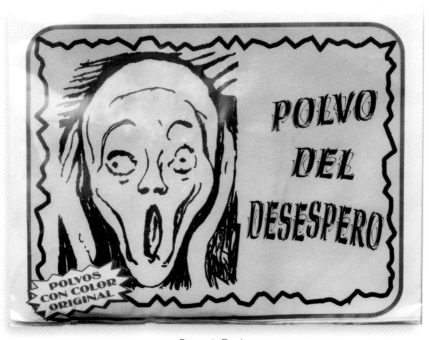

Desperate Powder

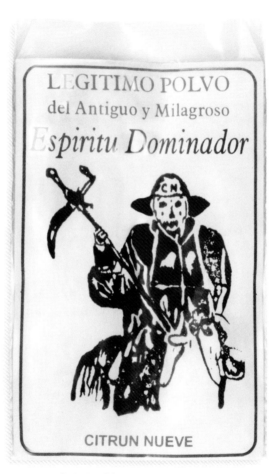

Ancient and Miraculous Dominating Spirit
Authentic Powder

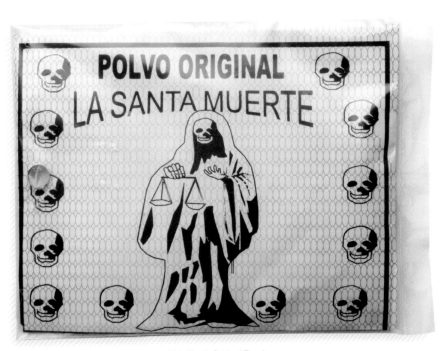

Holy Death Original Powder

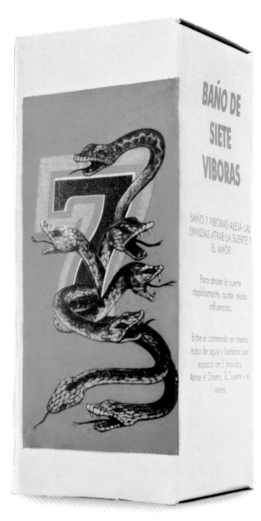

Seven Vipers Bath

CONTAINS GENIUNE
AFRICAN VIOLET OIL

CONGO
SPRAY

INCIENSE

CAUTION

CONTENTS UNDER PRESSURE read precautions on side before using

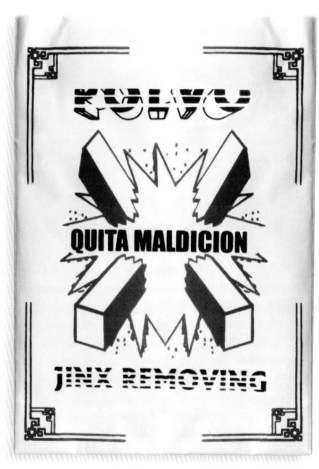

Jinx Removing Powder

LEGITIMO
AROMATIZANTE

7
MACHOS

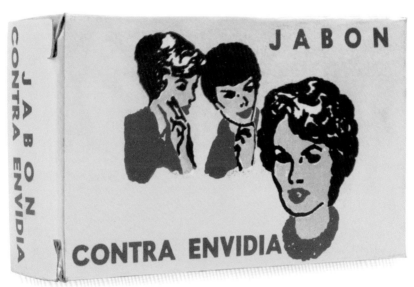

Against Envy Soap

Against Envy Spray

CONTRA ENVIDIA

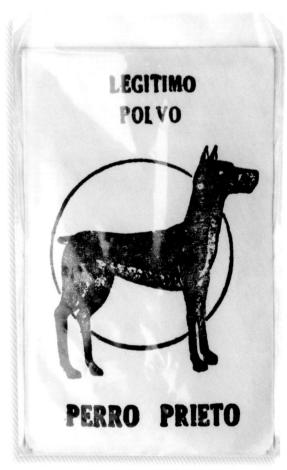

LEGITIMO
POLVO

PERRO PRIETO

Black Dog Authentic Powder

Overpower Everything Spray

AROMATIZANTE

ARRASA CON

TODO

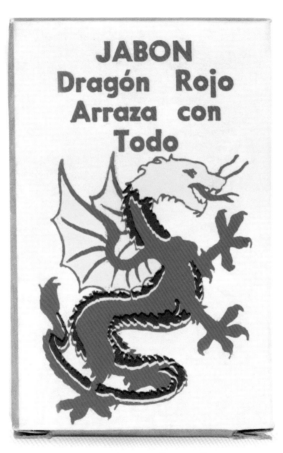

Red Dragon Overpower Everything Soap

Overpower Everything Authentic Incense

LEGITIMO

INCIENSO

ARRAZA TODO

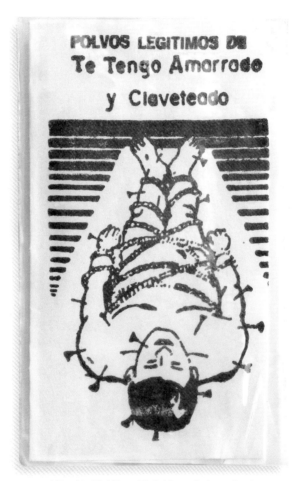

I Have You Tied Up and Nailed Down Authentic Powder

LOS SIETE NUDOS

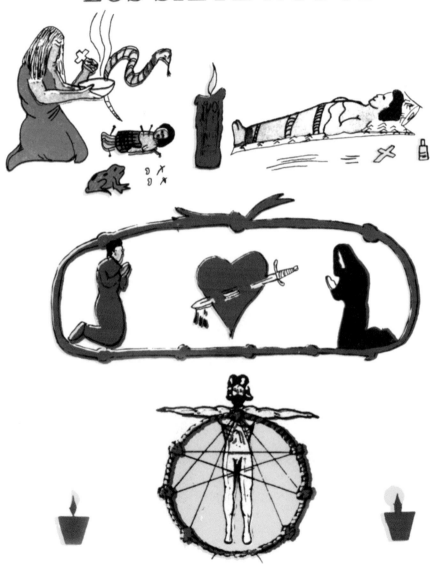

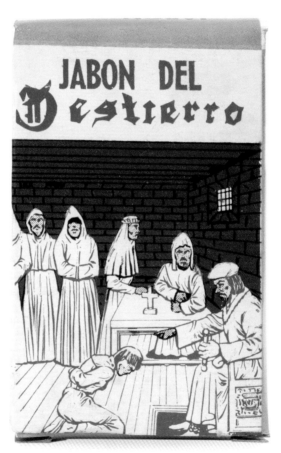

Exile Soap

Exile Spray

Destierro

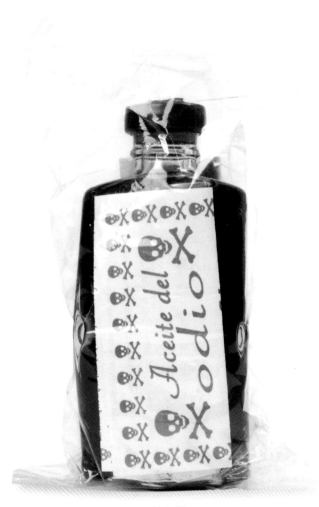

Hate Oil

Diabolical Invocation of Satan And Scheva Opecun Spray

INVOCACION DIABOLICA
A
SATAN Y SCHEVA
OPECUN

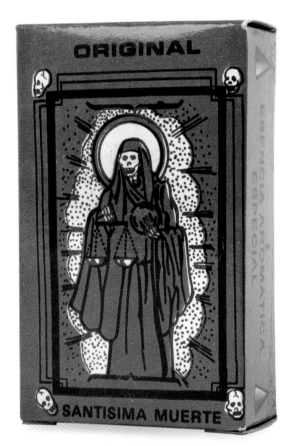

Original Very Holy Death

Original Very Holy Death Spray

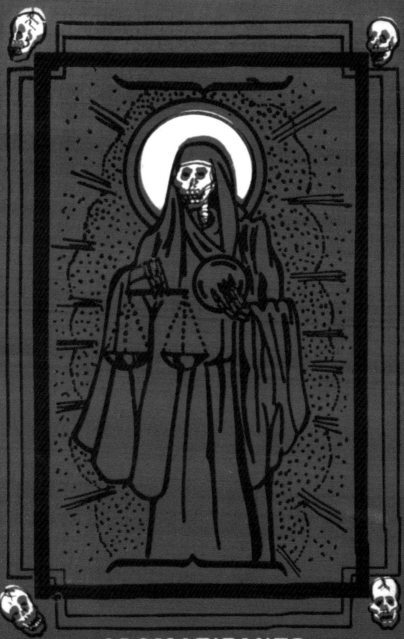

ORIGINAL

AROMATIZANTE

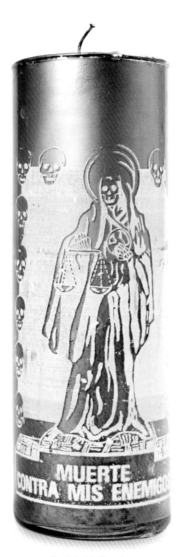

Death to My Enemies

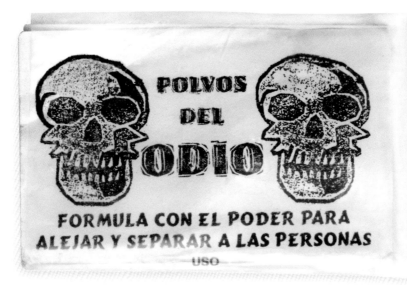

Hate Powders
(Formula with the power to distance and separate people)

Suerte
Luck

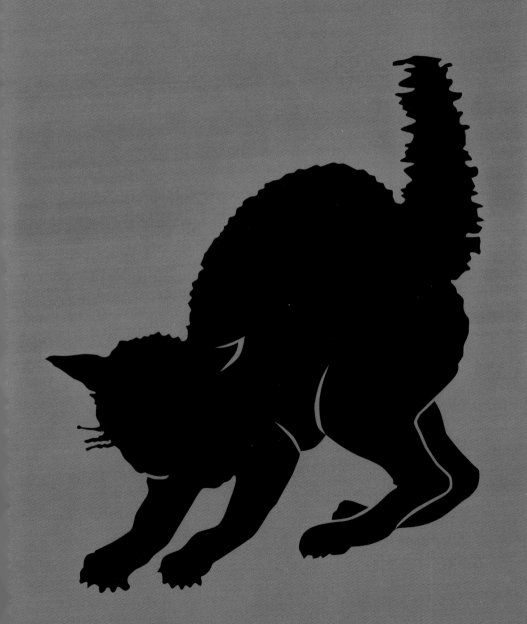

The Great Spirit of Buddha Spray

BUDA
EL GRAN
ESPIRITU DE BUDA
CONTIENE 9 ACEITES
DE ALMIXTLES ORIENTALES

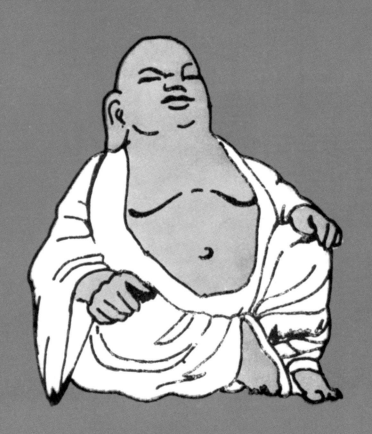

BENDICIONES PARA
EL HOGAR Y EL COMERCIO

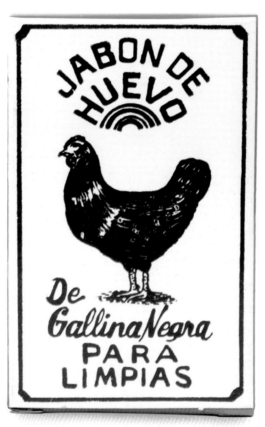

Black Hen Egg Soap
For Spiritual Cleansing

Authentic Black Hen Spray

LEGITIMO AROMATIZANTE DE LA GALLINA NEGRA

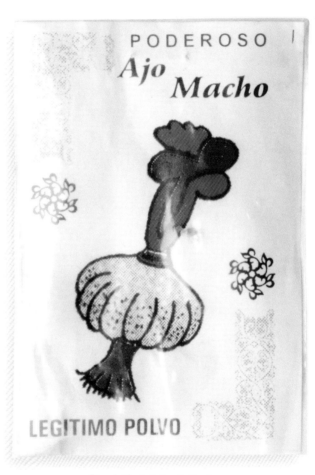

Powerful Garlic Authentic Powder

AJO MACHO
AROMATIZANTE

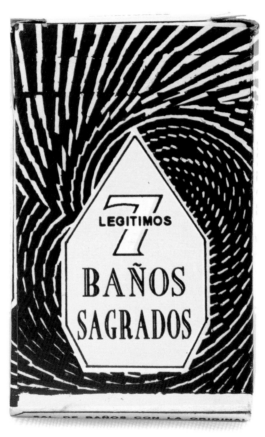

Seven Authentic Sacred Baths

Seven Elephants Spray

AROMATIZANTE

LOS 7 ELEFANTES

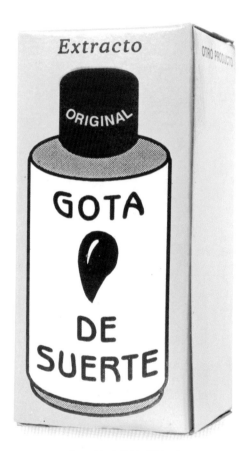

Drop of Luck Original Extract

Lucky Black Cat Protection Spray

CONTIENE ACEITE LEGITIMO DEL GATO NEGRO

GATO NEGRO
DE LA SUERTE

PROTECCION AEROSOL

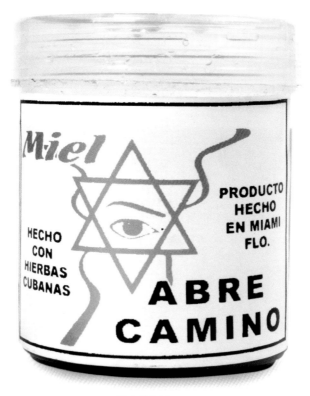

Clear Path Honey

Clear Path

ABRECAMINO

corta Maldad

PRECAUCION CONTENIDO BAJO PRESION: tome precaución
antes de usarlo. MANTENGASE FUERA DEL ALCANCE DE LOS NIÑOS.

PESO NETO: 12 ONZAS

Aceite Legitimo

en Aerosol de

SACA

LO MALO

Hunchback Authentic Lotion

Hunchback Authentic Spray

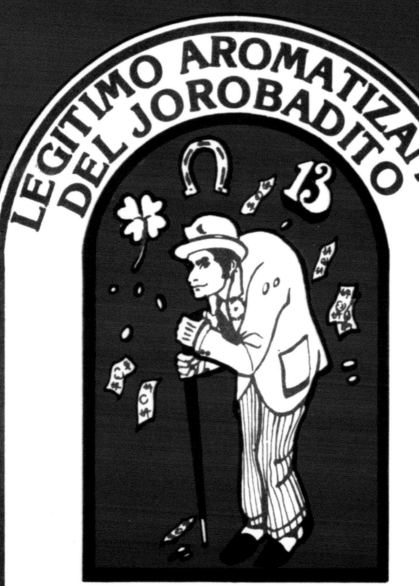

LEGITIMO AROMATIZANTE DEL JOROBADITO

**ESPECIAL SUERTE RAPIDA
EN EL TRABAJO,
JUEGO, NEGOCIO Y AMOR**

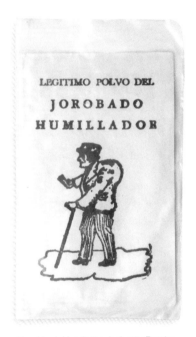

Hunchback Humiliating Authentic Powder

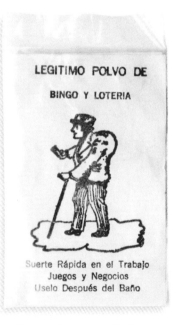

Bingo and Lottery Authentic Powder

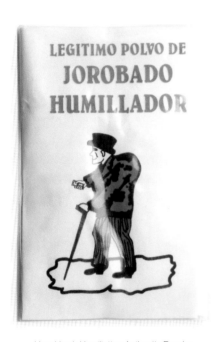

Hunchback Humiliating Authentic Powder

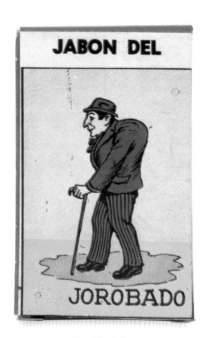

Hunchback Soap

LEGITIMO

AROMATIZANTE

DE LAS

TRES POTENCIAS

DAME FUERZA PODER
TODO VENCER Y EN

Aceite Legitimo en Aerosol de

LIMPIA CASA

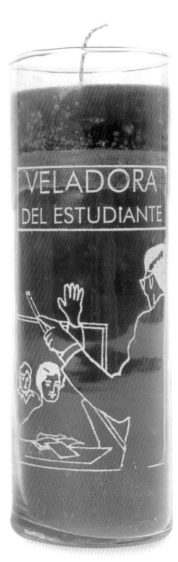

The Student Candle

Authentic Student Spray

EL GATO NEGRO
PROTECCION DEL MAL

13

LA VERDADERA ORACION DEL ANIMA DE MALVERDE

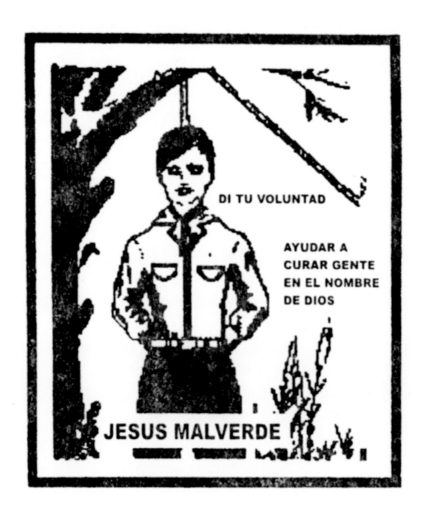

DI TU VOLUNTAD

AYUDAR A
CURAR GENTE
EN EL NOMBRE
DE DIOS

JESUS MALVERDE

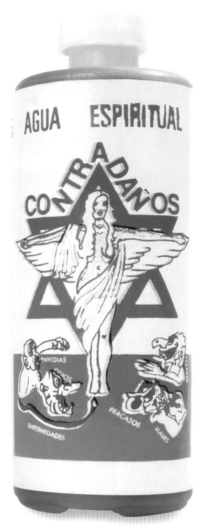

Injury Protection Spiritual Water

Injury Protection Spray

AROMATIZANTE
CONTRA DAÑOS

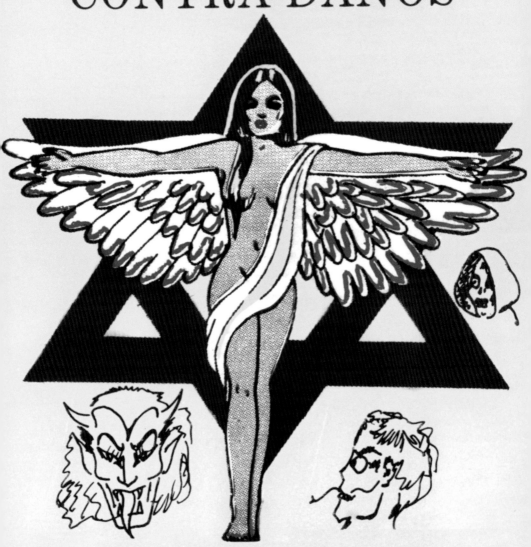

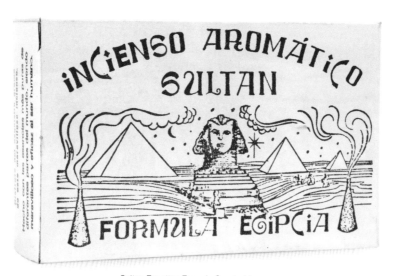

Sultan Egyptian Formula Scented Incense

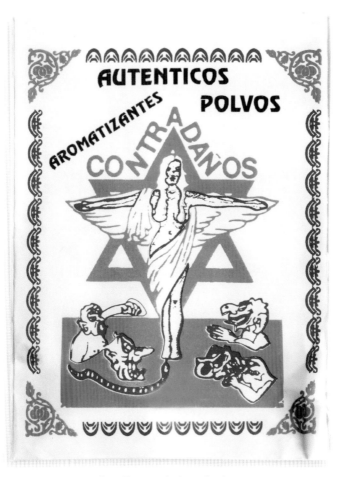

Injury Protection Authentic Powder

Queen's Spell Protection Powder

Queen's Spell Protection Spray

AROMATIZANTE
LA REINA
CONTRA EMBRUJO

PRECAUCION: No se deje al alcance de los niños.
No se ponga junto al fuego. No se queme.

Dinero
Money

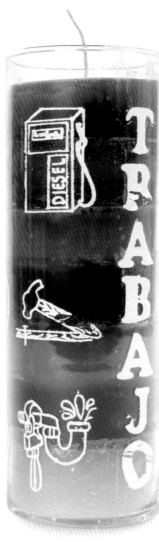

Work

I Want Work Soon Authentic Spray

LEGITIMO
AROMATIZANTE

QUIERO TRABAJO PRONTO

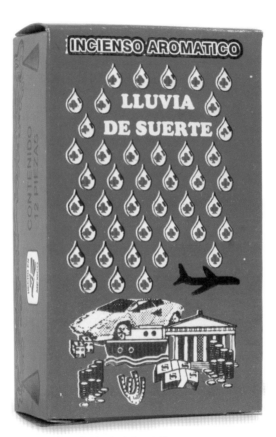

Raining Luck Scented Incense

Authentic Magnet Rock Spray

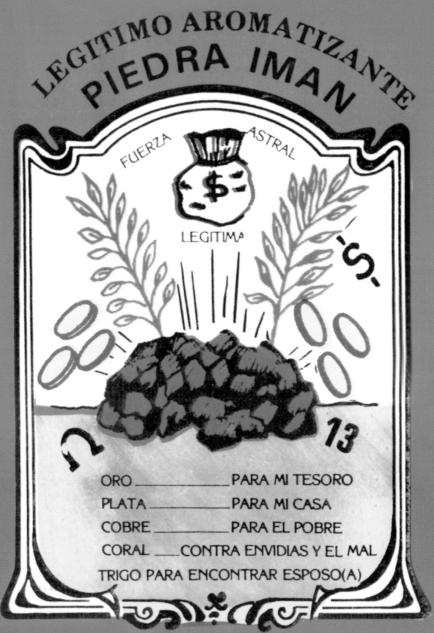

LEGITIMO AROMATIZANTE
PIEDRA IMAN

FUERZA ASTRAL

LEGITIMA

ORO _____ PARA MI TESORO

PLATA _____ PARA MI CASA

COBRE _____ PARA EL POBRE

CORAL _____ CONTRA ENVIDIAS Y EL MAL

TRIGO PARA ENCONTRAR ESPOSO(A)

UNICA DEVOCION
DE LA SANTA
PIEDRA IMAN

REGISTRO EN TRAMITE CONT. 300 GRS. AL ENVASAR

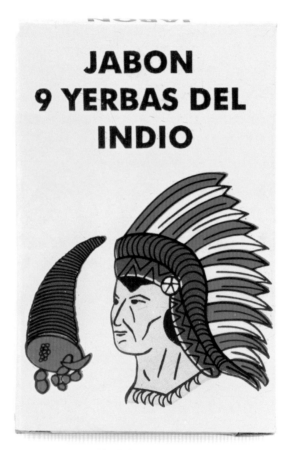

Nine Indian Herbs Soap

Nine Indian Fruits Money Spray (House Blessing)

CONTIENE

9 FRUTOS DEL INDIO

AEROSOL DE

DINERO

BENDICION AL HOGAR

OFRECIMIENTO

ESPIRITU INDIO

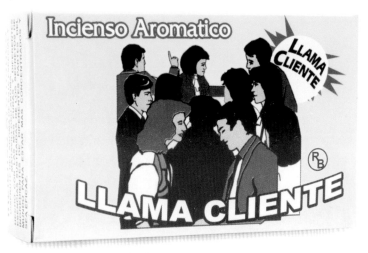

Call Clients Scented Incense

Call Clients Spray (Luck and Prosperity)

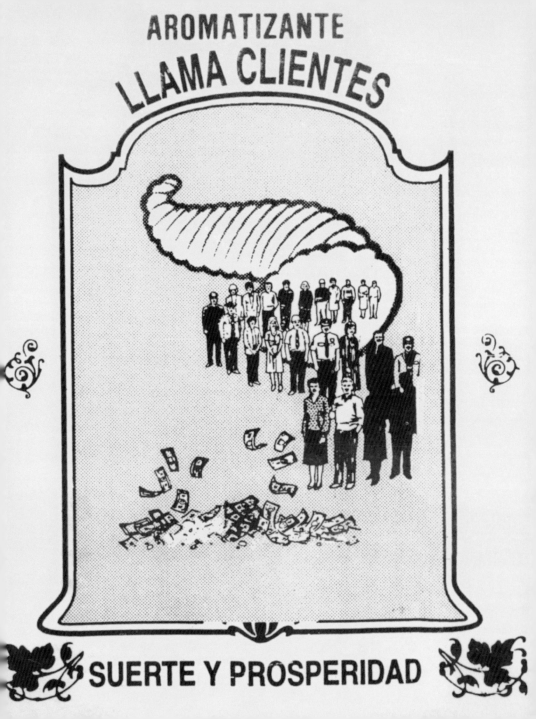

Get Out, Get Out

San Fernando Authentic Spiritual Spray

LEGITIMO
AROMATIZANTE
ESPIRITUAL DE
SAN FERNANDO

Contiene, esencia de hierbas mágicas, velado y saturado en

9 días y 9 Noches

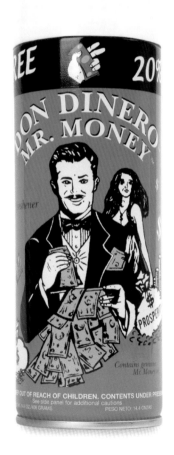

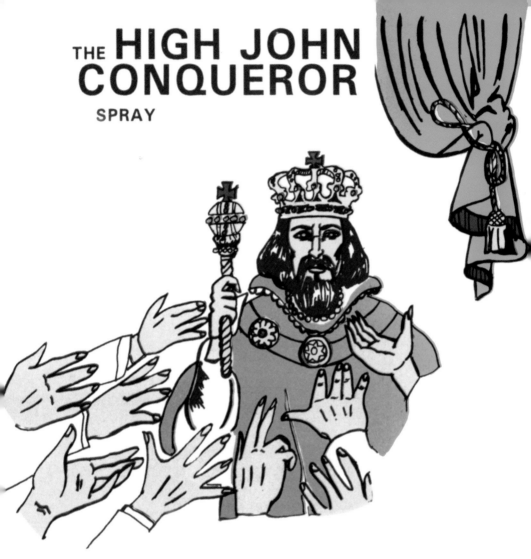

THE HIGH JOHN CONQUEROR

SPRAY

AEROSOL DE JUAN EL CONQUISTADOR

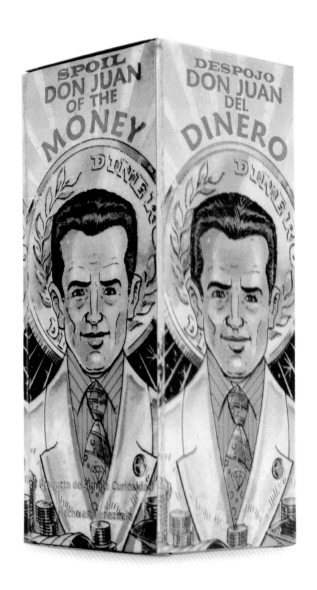

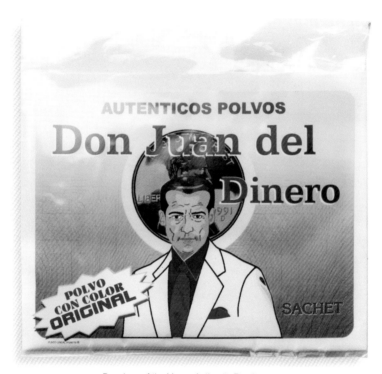

Don Juan of the Money Authentic Powder

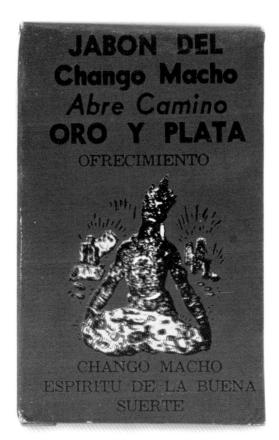

Chango Macho Clear Path Soap

Authentic Gold and Silver Oil Spray

CONTIENE
ORO Y PLATA
ACEITE LEGITIMO
AEROSOL DE
ORO Y PLATA
OFRECIMIENTO

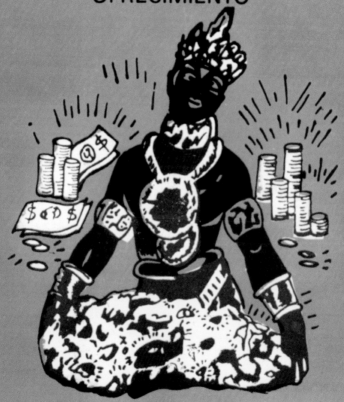

CHANGO MACHO
ESPIRITU DE LA BUENA SUERTE

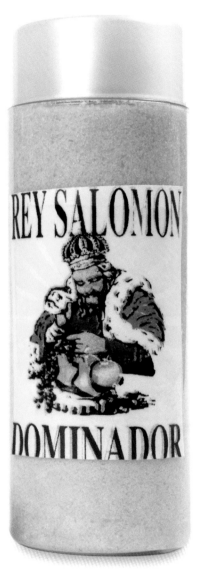

King Solomon the Dominator

King Solomon Authentic Spray

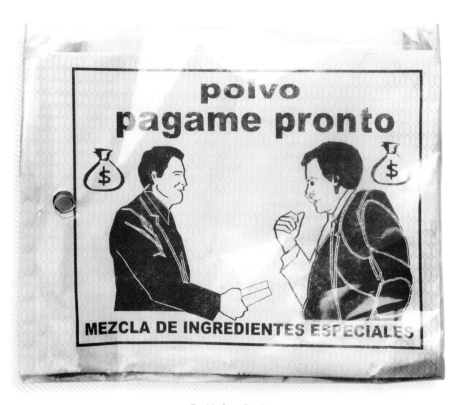

Pay Me Soon Powder

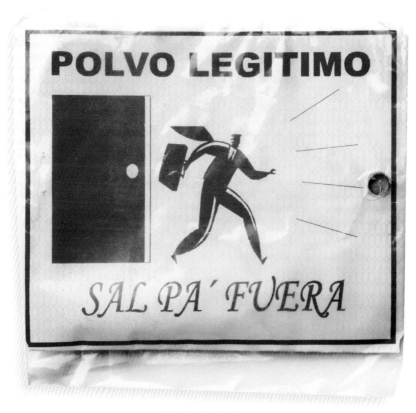

Get Out Authentic Powder

Fe
Faith

San Judas Tadeo

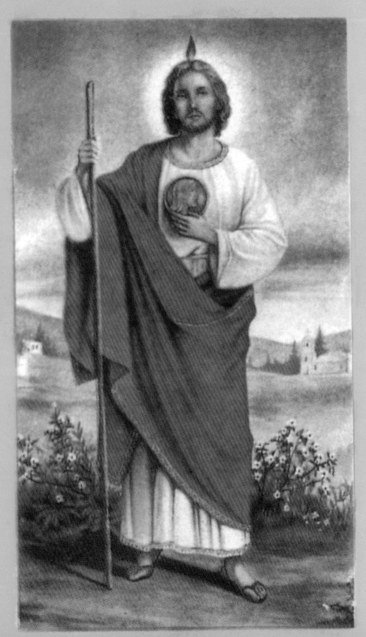

SAN SIMON

AROMATIZANTE
CRUZ DE LA

CARAVACA

AEROSOL
DEL JUSTO JUEZ
DEL GRAN PODER

Righteous Judge of Great Power Spray

ORACION DEL CHOFER

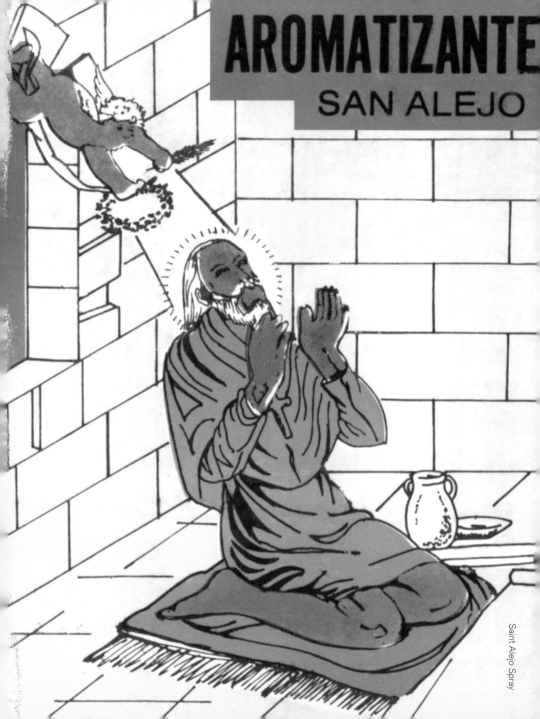

AROMATIZANTE

SAN ALEJO

Saint Alejo Spray

LEGITIMO AROMATIZANTE DEL RETIRO

HIPNOTISMO, FUERZA Y PODER

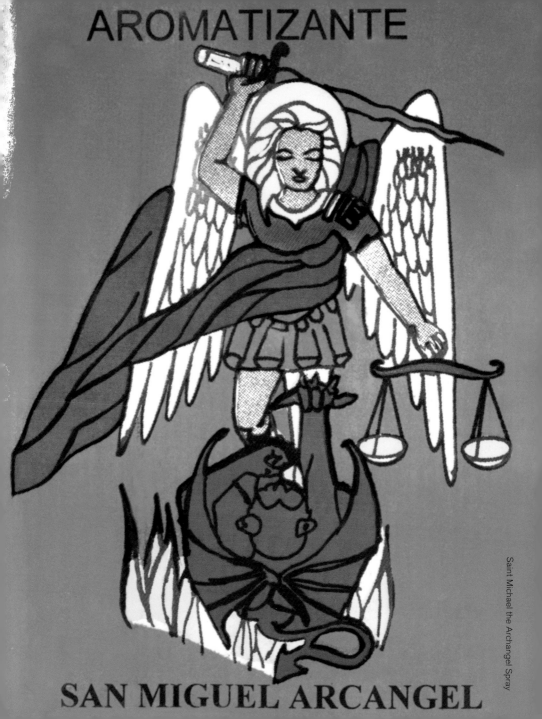

AROMATIZANTE

SAN MIGUEL ARCANGEL

Saint Michael the Archangel Spray

SAN ANTONIO

CONTAINS GENUINE
SACRED SAP OF THE
"S I G U A R A Y A"

CONTRA SALACIONES

LA DIVINA

PROVIDENCIA

BRAZO PODEROSO

AEROSOL
SAN MARTIN CABALLERO

Saint Martin The Knight

VIRGEN DE LA CARIDAD DEL COBRE

Oraciones
Prayers

CHILE PRAYER

As I extract power from this wonderful vegetable nature has given me, so too I extract all your power and you'll never have it again.

I put a spell on your whole being and you shall always be uncomfortable and I have you tied to this place.

Choose a fresh green chile, cut it into four pieces without separating it, put between the slices a piece of clothing used by the person you are putting a spell on and tie it tight and angrily with two pieces of tape (black and red), and wrap it around seven times and hide it.

ORACIÓN DEL CHILE

Poder extraigo de este prodigioso vegetal que la naturaleza me ha dado, así extraigo también todo tu poder y jamás podrás volver a tener.

Hechizo todo tu ser y molesto siempre estarás tu igual que yo lo tengo bien atado a este lugar.

Escoja un chile verde fresco, córtelo en cuatro pedazos sin separarlos, meta entre ellos un trozo de tela usada de la persona que hechiza y átelo fuerte y con coraje, con dos cintas (negra y roja) dándole siete vueltas y envuélvalo y guárdelo.

AUTHENTIC SPIRITUAL GERMAN SPRAY

This powerful spray is made in Western Germany, where there exists Freedom of Worship, Expression, Beliefs and Religion, this spray is used commonly by men and women of this country its results always achieve great success in love and in binding any man and woman.

Even though your man or woman is with another this will help you recover your spouse, couple, or lover, with the use of this spray the person that you want you will have surrendered and well dominated at your feet.

LEGÍTIMO AROMATIZANTE ESPIRITUAL ALEMÁN

Este poderoso spray es elaborado en Alemania Occidental; donde hay libertad de culto, expresión de credo y religión, este spray se usa comúnmente por el hombre y la mujer de este país sus resultados siempre son un gran éxito para amar y ligar a cualquier hombre o mujer.

Aunque su hombre o mujer esté con otra le ayudara a recuperar a su esposo, novio o amante, con el uso de este spray la persona que usted quiere la tendrá a sus pies rendida y bien dominada.

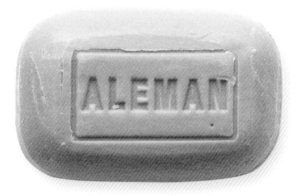

German

VENUS PRAYER

Venus goddess of love and beauty with this spray on my body I will incarnate love, beauty and attraction to men. Venus goddess of love and beauty with your great power guide the hearts of men towards me so that I will never be scorned or humiliated by them.

ORACIÓN VENUS

Diosa Venus del amor y la belleza que al ponerme este aerosol sobre mi cuerpo encarne yo amor, belleza y atracción hacia los hombres. Venus diosa del amor y la belleza con tu mucho poder guía corazones de los hombres hacia mi para que no sea jamás despreciada ni humillada por ellos.

COME TO ME

My love I am so happy by your side. If you ever leave your absence will be the end of the universe, the stars will not shine, the birds will not sing everything in my path will be sad and my existence will have no object. Love me always and I promise to live for you alone.

VEN A MI

Amor mío soy tan feliz a tu lado, que si alguna vez te ausentaras sin tu presencia sería el fin del universo, no brillarían las estrellas, los pájaros no cantarían todo seria triste en mi camino y no tendría objeto mi existencia. Por eso amor quiéreme siempre y te prometo vivir solo para ti.

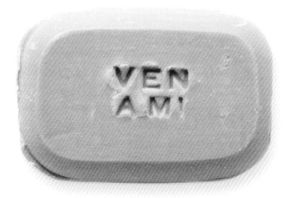

Come To Me

GROVELING AT MY FEET

Has hidden powers, the woman who uses it daily will have her man always groveling at her feet. It has very effective results.

DOBLEGADO A MIS PIES

Tiene propiedades ocultas, la mujer que lo use diariamente hará que su hombre lo tenga siempre doblegado a sus pies. Es de resultados muy efectivos.

AUTHENTIC SPRAY AGAINST ENVY

Lord, help me so that all the envy around me becomes positive energy to give me luck and to make my enemies stop their evil will.

LEGÍTIMO AROMATIZANTE CONTRA ENVIDIAS

Señor ayúdame a que toda aquella envidia que haya a mi alrededor se vuelva energía positiva para que me de suerte y mis enemigos desistan de su mala voluntad.

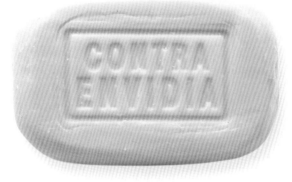

Against Envy

DIABOLIC INVOCATION

O Father Satan! O Mother Scheva!

I have built this small pyre in your honor so that you will listen to me and help me.

I invoke you so that this person belongs to me body and soul.

I ask you with all the strength of my spirit that this person pays no attention to any woman or man, that they forget them from this instant on.

I wish that this person suffers greatly for me; that they can't sleep, they can't relax, that my image is always in their thoughts.

I want this person... (here you can ask exactly what your want from the person you are putting a spell on).

O Father Satan! O Mother Scheva! I beg you to grant me everything I have asked and as payment, I will build, for seven consecutive Saturdays at the same hour, a small pyre like the one I built tonight.

INVOCACIÓN DIABÓLICA

¡Oh Padre Satán! ¡Oh Madre Scheva!

En vuestro honor he levantado esta pequeña pira para que me escuchéis y me ayudéis.

Yo os invoco para que fulano o fulana de tal me pertenezca en cuerpo y alma.

Yo os pido con todas las fuerzas de mi espíritu para que fulano o fulana de tal no haga caso de ninguna mujer u hombre, que la olvide desde este instante.

Yo deseo que fulano o fulana de tal sufra mucho por mí; que no pueda dormir, no sosegar, que mi imagen no se aparte de su pensamiento.

Yo quiero que fulano o fulana de tal... (aquí puedes pedir lo que particularmente desees de la persona que estas embrujando).

¡Oh Padre Satán! ¡Oh Madre Scheva!

Yo os ruego que me concedáis cuanto os he pedido y en pago de ello, os levantaré, durante siete sábados seguidos a la misma hora de hoy, una pequeña pira como la de esta noche.

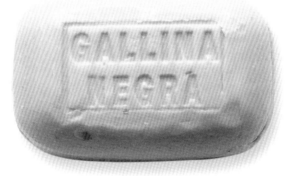

Black Hen

180

LA SANTA MUERTE PRAYER

Beloved death of my heart, don't forsake me your protection and don't give this person even one moment of peace, bother him at all times, mortify him, disturb him so that he will always think of me.
Pray three Our Fathers.

ORACIÓN DE LA SANTÍSIMA MUERTE

Muerte querida de mi corazón, no me desampares con tu protección y no me dejes a fulano de tal un momento tranquilo, moléstalo a cada momento, mortifícalo, inquiétalo para que siempre piense en mi.
Se rezan tres padres nuestros.

SPIRITUAL EXILE AUTHENTIC SPRAY

Used with effective results to exile one or more people. Pope Innocence VIII instituted the Mallequs Desterrantum so that exile could be lawfully applied as a punishment.

LEGÍTIMO AROMATIZANTE ESPIRITUAL DEL DESTIERRO

Se usa con resultados efectivos para desterrar a una o más personas. El Papa Inocencio VIII instituyó el Mallequs Desterrantum para poder aplicar con toda la ley y el castigo del destierro.

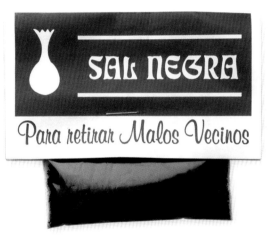

Black Salt
Gets Rids of Bad Neighbors

AUTHENTIC DRIVER SPRAY

Give me, My God, a firm hand and a vigilant gaze so that I don't cause harm to anyone.

Lord, you who give and protect life, I humbly beseech that you protect mine today.

Free, Lord, all those who accompany me from all harm, fire or accident. Teach me to use my car to meet others' needs.

Make, at last, Lord, the vertigo of speed take me along with it and that I continue and end happily my route.

LEGÍTIMO AROMATIZANTE DEL CHOFER

Dame, Dios mío, mano firme y mirada vigilante para que a mi paso no cause daño a nadie.

A ti, Señor que das la vida y la conservas, suplico humildemente guardes hoy la mía.

Libra, Señor a quienes me acompañan de todo mal, incendio o accidente. Enséñame a hacer uso de mi coche para remedio de las necesidades ajenas.

Haz, en fin, Señor, que me arrastre el vértigo de la velocidad, que siga y termine felizmente mi camino.

GET THE EVIL OUT

I beg you Lord to grant me peace, harmony, health to be able to work, luck in love and triumph in my business and that faith reigns in my home, Amen.

Lord, make the chains of egoism and envy that might be what have me tied down and chained up and keep me from prospering in my business be broken with the power of God with your infinite power you gave to nature. Thanks I give to you, Holy Spirit for being so generous to me.

SACA LO MALO

Te suplico Señor que me concedas paz, armonía, salud para trabajar, suerte en el amor y triunfo en mis negocios y que en mi hogar reine la fe. Amén.

Señor haced que las cadenas del egoísmo y la envidia que tal vez sean los que me tienen atado y ligado para no prosperar en mis negocios. Se revierten con el poder que Dios con su infinito poder le dio a la naturaleza. Gracias te doy Espíritu Santo por ser tan bondadoso conmigo.

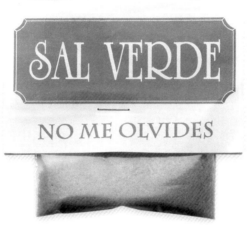

Green Salt
Don't Forget Me

BLACK CAT PRAYER

Get a black cat, and every Tuesday at 12 midnight, you will rub its back with a little table salt. And you will say this prayer: Oh, Sovereign Planet! You who in this hour dominate with your influence over the Moon. I beg you by the virtue of this salt and this black cat, in the name of God the Creator, to give to me all the riches and goods, health and peace for me and my family.

ORACIÓN DEL GATO NEGRO

Procurarás tener un gato negro, y todos los martes a las 12 de la noche, le frotarás el lomo con un poco de sal molida. Y dirás está oración: ¡Oh planeta soberano! Tú que en ésta hora dominas con tu influencia sobre la Luna. Yo tu conjuro por la virtud de esta sal y de este gato negro, y en el nombre de Dios Creador, para que me concedas todas las riquezas y bienes, tanto en salud, como en tranquilidad para mi y mi familia.

SPIRITUAL HOUSE CLEANING

To clean this house from negative vibrations, perceptions of unrest, use it with great faith to create an atmosphere of peace, harmony and prosperity for all those who live in it.

AEROSOL DE LIMPIA CASA

Para limpiar la casa de vibraciones negativas, percepción de intranquilidad, úsela con mucha fe para crear un ambiente de paz, armonía y prosperidad para todos los que la habitan.

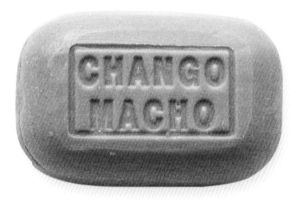

Macho Monkey

AGAINST DAMAGE

For grief, evil, failure, hatreds, envies, discord, egoisms and illness.

Spray it around you and the force of this spray will get rid of the damage caused by your enemies and will also protect your family (concentrate on your prayer).

CONTRA DAÑOS

Para pesares, males, fracasos, odios, envidias, discordias, egolatrías y enfermedades.

Rocié a su alrededor y con la fuerza de este aromatizante retirará los daños ocasionados por sus enemigos y protegerá a la vez a su familia (concéntrese en su petición).

THE QUEEN'S SPELL PROTECTION

To be applied with excellent results for all spells against love and that cause problems, fights, discord, separations and abandonment of spouses, couples and lovers. Spray it around you and think of the person affected.

LA REINA CONTRA EMBRUJO

Se aplica con excelentes resultados en todo embrujamiento contra el amor y que cause problemas, pleitos, discordias, separaciones y abandono entre esposos, novios y amantes. Rocié a su alrededor y piense en la persona afectada.

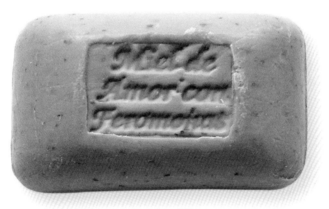

Honey Love With
Pheromones

PRAYER OF HATRED

I offer and invoke this prayer of the spirit of hate to the guardian angel of _____ _____ and _____ so that he will instill in them mortal hatred and that these people won't think of each other without feeling hatred and if they meet each other let them not see each other and if they talk let them not understand each other. Spirit of Destiny, separate the paths of _____ and _____ ____. Amen.

ORACIÓN DEL ODIO

Ofrezco e invoco esta oración del espíritu del odio al ángel de la guarda de _____ ____ y _____ para que infunda en ellos odio mortal y que estas personas no puedan recordarse sin sentir odio mortal y que si se encuentran no se vean y si se hablan no se entiendan, espíritu del camino separa las rutas de: _____ y ____ ___. Amén.

I HAVE YOU TIED UP AND NAILED DOWN

This powder is very effective when used with complete dedication and concentration.

In order to carry out a Tied Up and Nailed Down invocation with needles, you'll need a rag doll of the person and their photograph. Take the doll and sprinkle holy water on it, tied it up and nail it, and say the La Santa Muerte and the Black Dog Prayer. Ask for whatever you wish and hide the doll in a basket, and put this powder on it Tuesdays, Saturdays and Sundays along with thirteen drops of perfume.

TE TENGO AMARRADO Y CLAVETEADO

Este polvo es de muy efectivos resultados cuando se maneja con toda dedicación y concentración.

Para hacer un trabajo de Amarre y claveteado de alfileres, hágase un muñeco con trapo de la persona y una fotografía, fórmele la figura y bautícelo con agua bendita, amárrelo y clávelo, con la Oración de la Santísima Muerte y la del Perro Prieto. Pida lo que quiera y guarde el mono en un bote, eche este polvo los martes, sábados y domingos junto con trece gotas de perfume.

SAL ROJA

FLOR DE LA PASION

Red Salt
Passion Flower

AUTHENTIC POWDER

Put this powder onto your body every day and you will dominate your man, he will always be a faithful, obedient and very agreeable lover, and he will never complain about you.

LEGÍTIMO POLVO

Pon diariamente en tu cuerpo estos polvos y dominaras a tu hombre, el siempre será amante fiel obediente y muy conforme, nada te reprochará jamás.

TO CURSE SOMEONE

This drink is prepared in the following way:

Use a bottle or jar with a cork or metal lid and in this place a portion of urine for seven days, plus a little Seven Cantinas salt, and then add seven drops of holy water and then the following day, that is, 16 days after having prepared this solution empty the liquid at dawn in the shape of a cross enough so that this place or person will be cursed for 7 years.

PARA SALAR A UNA PERSONA

Se prepara un brebaje en la siguiente forma:

Se usa pomo o frasco de vidrio con tapón ya sea de corcho o metálico y en dicho recipiente se pone una porción de orines, durante 7 días, además tantita sal de 7 cantinas, finalmente se le pone al frasco que contiene el brebaje 7 gotas de agua bendita y al día siguiente o sea a los 16 días de haber preparado esta solución, en la madrugada se vacía el líquido en cruz siendo suficiente para que ese hogar o persona quede salado durante 7 años.

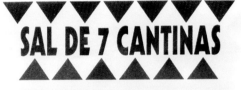

7 Cantinas Salt
To Curse Someone

YOU WON'T BE ABLE TO WITH ANYONE ELSE AUTHENTIC POWDER

The woman who applies this cure, mixed into the water with which she will use to clean the intimate parts of her man, will gain control of the man's willpower and passionate love and he will not be able to love anyone else.

Personally wash the intimate parts of your lover before and after having sex with them.

Use one package for each occasion, dissolve in three liters of water.

LEGÍTIMO POLVO DE CON NADIE MÁS PODRÁS

La mujer que pone esta curación, en el agua con la cual haga el aseo íntimo a su hombre, se apodera de la voluntad y el amor pasional de ese hombre y el no podrá amar a nadie más.

Has este aseo personalmente al ser querido, antes y después del acto sexual.

Se usa un paquetito para cada ocasión. Disuelto en 8 a tres litros de agua.

AUTHENTIC HUNCHBACK HUMILIATING POWDER

This powder serves to humiliate the person who so deserves and to defeat all kinds of enemies.

Use it any day of the week, powdering your hands and neck at night before going to bed.

LEGÍTIMO POLVO DE JOROBADO HUMILLADOR

Este polvo le sirve para humillar a la persona que así lo merezca y para vencer toda clase de enemigos.

Usalo cualquier día de la semana polveándose las manos y el cuello por las noches antes de acostarse.

Of The Budha

DOMINATOR

Your man will always be very agreeable with you, in all things and for everything. He will never complain, nor be jealous, he will never spy on you, he will never believe gossip or stories about you, only what you want him to believe.

Put the salt into enough hot water for you to bathe your whole body in, get wet and rub this water all over your body, rinse well, wash with sanctified soap, rinse and dry your body. Save a little of the water used in this bath and sprinkle or spill it in the place where the person you want to dominate will walk by.

DOMINADORA

Tu hombre será siempre muy conforme contigo, en todo y por todo, nada te reclamará jamás, no te celará, el tampoco tratará de acecharte, jamás se creerá de chismes y de cuentos sobre tu persona, solamente lo que tu quieras ha de creer.

Se pone esta sal en agua caliente suficiente para bañar todo el cuerpo, mojar y frotar con esta agua todo el cuerpo, enjuagar bien, enjabonar con jabón santificado, enjuagar y secar el cuerpo. Se guarda una poca del agua usada en este baño, para regarla o tirarla, en el lugar donde transite o pase la persona que tu quieres dominar.

PRAYER

Desperate spirit make _____ become desperate for me. Make _____ _____ have not a moment's peace until _____ comes into my arms, desperate and hungry for me.

Don't let _____ sit or lie down until _____ gets up and desperately comes to me.

Directions: Put on dolls or directly onto the house of the one chosen and try to throw some onto them.

ORACIÓN

Desesperado espíritu haz que _____ se desespere por mi. Que no tenga ni un rato de tranquilidad hasta que a sus brazos venga _____ desesperado y hambriento por mi.

No lo dejes _____ ni sentarse ni acostarse hasta que se levante y desesperado _____ venga por mi.

Uso: Póngase en fetiches o directamente en la casa del elegido también procure arrojarle encima un poco.

Violet Salt
Dominator

POWDER PREPARED WITH INGREDIENTS OF MAGNIFICENT ORIGIN SPECIALLY DESIGNED TO HELP YOU HAVE MORE CONTROL OVER RELATIONS WITH YOUR SON OR DAUGHTER

Put some in your hands while imagining congratulating your son/daughter and when you have a chance discreetly stroke or rub their back or face.

Say three Our Fathers with great faith and you will see how relations with your children and family will improve greatly and for good.

POLVO PREPARADO CON INGREDIENTES DE MAGNÍFICA PROCEDENCIA ESPECIALES PARA AYUDARLE A TENER MAYOR CONTROL EN LAS RELACIONES CON SU HIJO O HIJA

Aplíquese un poco en las manos mentalizando a la vez los parabienes para su hijo(a) y en cuanto tenga oportunidad acaricie y frote discretamente su espalda o su cara.

Rece 3 Padre Nuestro con mucha fe y verá que el trato con sus hijos y familiares mejora notablemente y para bien.

ATTRACTING

Do you want to leave behind the caterpillar woman and transform yourself into a butterfly... into a "total woman"?

Have you already educated your lover so that together you both reach fulfillment during the sacramental loving embrace?

Would you like your man to proclaim to the four winds that you are "The Best Lover in the World"?

ATRAYENTE

Deseas dejar atrás a la mujer oruga y transformarte en mariposa... en una "mujer total"...?

Has ya educado a tu pareja que al mismo tiempo, ambos alcancen su plenitud durante el sacramental abrazo amoroso...?

Aspiras a que tu varón proclame a los cuatro vientos que tu eres "la mejor pareja del mundo"...?

Improve Business

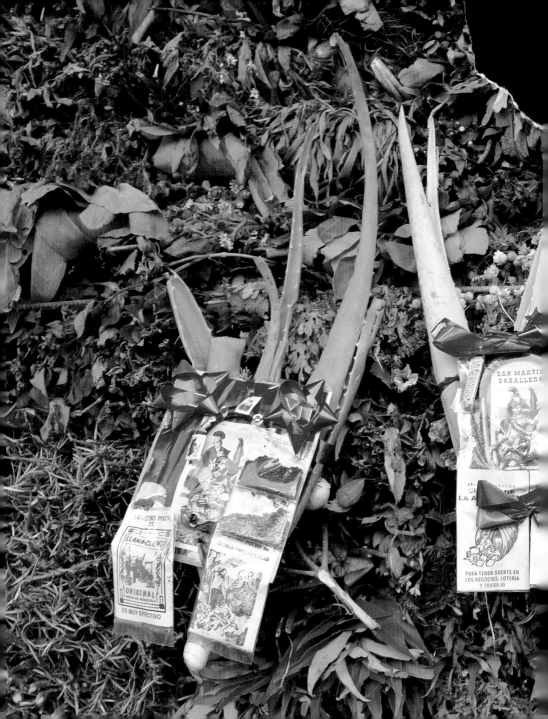

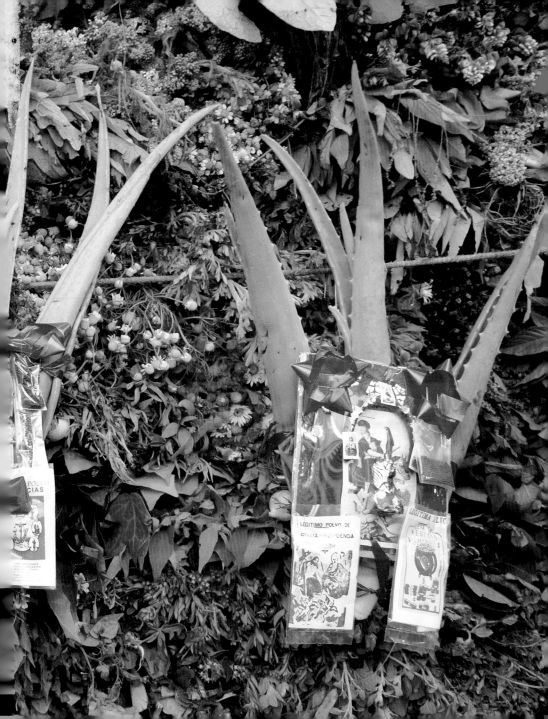

This book was printed in
March 2008 by Everbest
Printing Co. Ltd. C5 10/F
Ko Fai Industrial Building,
Tau Yong, Hong Kong,
China. Typefaces used are
Ad Hoc for headings and
Berthold Akzidenz Grotesk
for chapters and main text.